家庭美術館‧美術家傳記叢書

看人‧畫人／彭萬墀

國立台灣美術館 策劃　National Taiwan Museum of Fine Arts　藝術家出版社 執行

照耀歷史的美術家風采

「家庭美術館——美術家傳記叢書」於
民國八十一年起陸續策劃編印出版，網
羅二十世紀以來活躍於藝術界的前輩美
術家，涵蓋面遍及視覺藝術諸領域，累
積當代人對前輩美術家成就的認知與肯
定，闡述彼等在我國美術史上承先啟後
的貢獻，是重要的藝術經典，同時，更
是大眾了解臺灣美術、認識臺灣美術家
的捷徑，也是學子及社會人士閱讀美術
家創作精華的最佳叢書。

美術家的創作結晶，對國家社會以及人
生都有很重要的價值。優美的藝術作
品能美化國家社會的環境，淨化人類的
心靈，更是一國文化的發展指標，而出
版「美術家傳記」則是厚實文化基底的
重要工作，也讓中華民國美術發展的結
晶，成為豐饒的文化資產。

Artistic Glory Illuminates History

In order to organize the historical archives of Taiwan art, *My Home, My Art Museum: Biographies of Taiwanese Artists*, a consecutive series that recounts the stories of various senior artists in visual arts in the 20th century, has been compiled and published since 1992. Accumulating recognition and acknowledgement for their achievement and analyzing their contributions to the development of art in our country, it is also a classical series of Taiwan art, a shortcut to understand the spirit and Taiwanese artists, and a good way for both students and non-specialists to look into the world of creative art.

Art creation has important value for the country and society from which it crystallizes, and for the individuals who create or appreciate it. More than embellishing our environment and cleansing our minds, a fine work of art serves as an index of the cultural status of a country. Substantiating the groundwork of our cultural progress, the publication of these artist biographies consolidates the fine arts development in the Republic of China, turning it into a fecund cultural heritage.

Peng Wan-Ts

目次 CONTENTS

家庭美術館・美術家傳記叢書
看人・畫人／彭萬墀

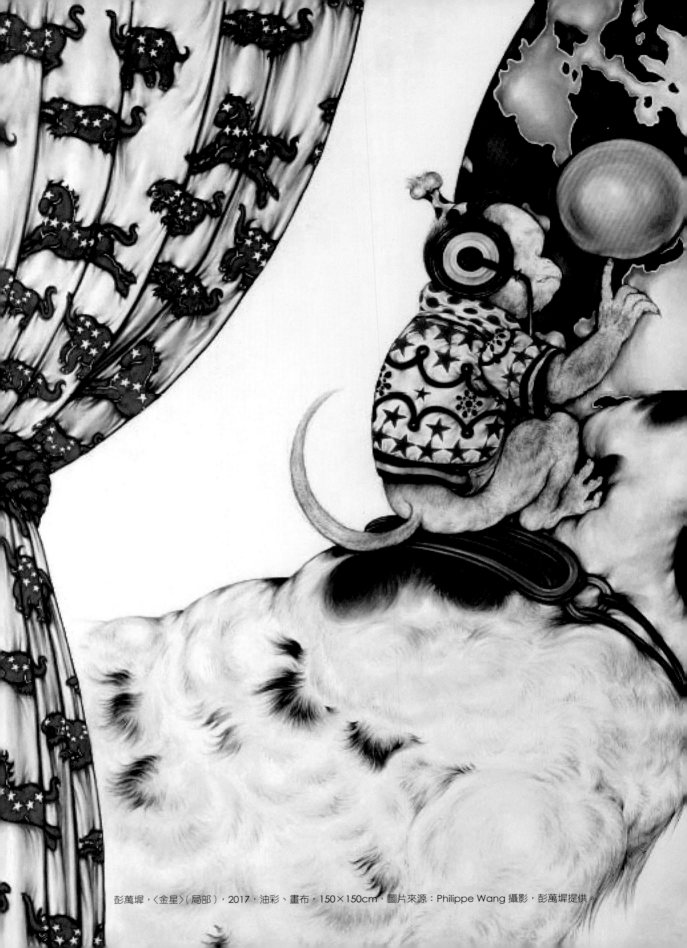

彭萬墀，〈金星〉（局部），2017，油彩、畫布，150×150cm，圖片來源：Philippe Wang 攝影，彭萬墀提供。

1.

童年・少年・四川與臺灣

畫家告訴女兒說，他三歲時，躺在父母的床上，母親陪嫁的錦緞被蓋著。大紅被面上繡有銀絲線的安詳天使，飽滿的羽翅襯著朵朵祥雲，緞面漾晃出如波紋的映彩。孩子看得出神。突然，警報汽笛聲響，孩子聽了驚哭，大人叫。慌忙中，大人把孩子自暖和的被窩中抱起，找安全的地方躲避。孩子尚幼，尚未入睡，沒有進入美幻夢鄉前，就經歷了驚懼的夢魘，這是畫家最早的記憶。後來，成為藝術史家的女兒想，這可能就是為什麼父親總是畫看來可怖的人和事，但又畫得如織錦刺繡般地發出輝彩。

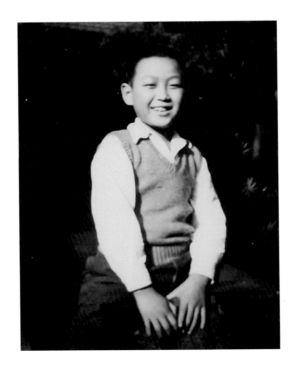

[本頁圖]
1949年，十歲的彭萬墀，攝於臺北。

[左頁圖]
彭萬墀，〈刀〉，1965，
油彩、畫布，100×81cm。

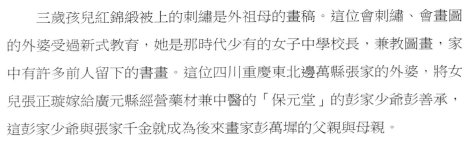

1939年・萬縣

　　三歲孩兒紅錦緞被上的刺繡是外祖母的畫稿。這位會刺繡、會畫圖的外婆受過新式教育，她是那時代少有的女子中學校長，兼教圖畫，家中有許多前人留下的書畫。這位四川重慶東北邊萬縣張家的外婆，將女兒張正璇嫁給廣元縣經營藥材兼中醫的「保元堂」的彭家少爺彭善承，這彭家少爺與張家千金就成為後來畫家彭萬墀的父親與母親。

　　彭家的先祖原居江西新淦縣，經營瓷器到四川，清嘉慶年間到了川北廣元落戶。廣元歷史悠久，三國時代是蜀國要地。唐時詩人溫庭筠所吟〈利州南渡〉，利州即廣元，武則天皇后據說與廣元也很有關係。彭萬墀的父親少年時代家道尚稱富足，但當時的廣元究竟偏遠落後，家人把父親由廣元送到成都求學。父親初中畢業，自己想應該離開內陸四川，到中國沿海開放城市去求更好的學習，他選擇河北天津。

　　就這樣乘船順長江過三峽、出四川到江蘇，再由上海北上天津。天津當時的南開中學、南開大學已開始馳名國內。這所由張伯苓先生創辦的學校，大力引進西學，希望教育青年改造中國。確實在20世紀，南開培養出各行各業的精英人物；少年的父親由蜀（四川）到冀（河北），一路上見到列強在中國的勢力，國家十分艱難，同時軍閥橫行腐敗，人民生活困頓。到了南開後接受新知，祖父原希望他學習礦業，可返鄉開採廣元豐富的礦藏，但一次聽到孫中山先生的演講深受感動，就決定較後南下追隨國民革命，希望拯救國家。

　　學校畢業後，父母成婚，然後到江蘇省工作。父親被派任為江蘇省高淳縣縣長，母親伴隨他在側。兩個哥哥、一個姐姐出世後，母親又懷孕。為了方便，母親回到四川的娘家待產。彭萬墀就出生在母親的娘家——四川萬縣，是年為1939年（民國28年）。

　　父親派回四川工作，把家自萬縣搬到重慶，又搬到成都。三歲時的萬墀在成都。一段時候過去，父親接任四川盆地東北的南充八個縣市的管轄工作。他身邊只帶母親、大哥、二哥、小妹和萬墀。因父親監督水

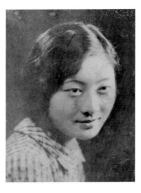

［上圖］
1932年，彭萬墀母親張正璇，攝於南京。

［下圖］
1934年，彭萬墀父親彭善承，攝於鎮江。

利工程的建設，孩童時的萬墀就跟隨著看遍南充一帶的自然風光，各城鎮的形形色色；又由於公務關係，父親必須參與各地的年節慶祝、婚喪交誼等聚會，孩童時的萬墀也就看到各式的花集、燈會、廟宇、川劇。當然他必須上學，放學回家跟鄰居孩子玩玩偶、捉蟋蟀、採桑葉養蠶，隨著較大的孩子放高高的風箏。

先秦時巴國、蜀國之地，自來稱「天府之國」的四川，匯聚了漢、藏、苗、羌、回、蒙、滿、土家和傈族的居民，文化豐富，民間信仰多樣。除佛、道、儒的佛寺、道觀、文廟、武廟、孔廟、禹王廟，還有藏、蒙族的喇嘛寺院等。四川佛教勝景如峨嵋山金頂（P.13上圖）的十方普賢菩薩像、樂山半屏山壁的石佛（P.13下圖）等早已聞名。孩童時的萬墀跟著父親看到的是南充一帶大小佛道寺廟，特別是蓬溪縣寶梵鎮的寺廟令他印象深刻。記得跟著大人，遠遠見漫漫綠樹的青山前，一座廟宇像朵蓮花開出。來到寺廟步上石階見「寶梵寺」大字（P.12下圖）；進入山門，兩尊手持刀劍威風凜凜的哼哈二將塑像迎來；天王殿內，彌勒佛笑呵呵；再上石階是大雄殿，這裡大佛端坐，四壁是彩繪的人和景，衣帶翩飄的佛與菩薩的故事；大雄殿後還有毗盧殿；三進大殿四合院兩旁另有廊廡、樓閣，內供著尊者與羅漢的塑像。這些，萬墀長大以後都不能忘。

明末清初，由於各地移民入川，各地會館先後建立，南腔北調相繼在四川形成各式各樣的川劇。一段時候，萬墀幾乎天天看戲。一到晚上，戲場觀眾滿座。鑼鼓開響，絳帳拉開。臉譜彩妝、烏帽花冠，青衣繡袍的生、旦、老、淨、丑接續出場，跟著小二胡拉奏，唱將起來。有

[上圖]
1934年，彭萬墀雙親合影，攝於鎮江。

[下圖]
2019年，南開大學校門。圖片來源：熊安賢攝影提供。

一人獨唱、二人對唱外，還有眾人合唱。萬墀兒時所看的川劇已多有所改良，據說戲本由四川六大才子撰寫，多歷史傳說所載：神仙鬼怪、英雄好漢、才子佳人、兒女情長之事。戲角們或載歌載舞，或矛棍劍弓比要在手；另有藏刀、變臉、吐火、頂油燈等絕活表演。「戲臺上，各色道具色彩搭配，投上燈光，有時還放出焰火，燦爛瑰麗，氣象萬千。這種舞臺變化真是神奇如夢。這些色彩音響動態將孩子的心飄然搖曳，是充滿溫馥歡樂和愉悅難忘的記憶，如詩如夢般儲藏在心裡。」這是彭萬墀後來的追憶。

跟著父親看廟裡的神佛，看臺上的戲角，小童萬墀回到家也開始畫些小人，畫瘦子、胖子。這時四川已有自上海運來的進口洋畫片，父親給他買了一些，他也就學著依樣畫起來。父親任自貢市市長的時候，一位美術學院畢業生來給父親畫像，這幅畫像後來放到成都。這是萬墀第一次見著「畫家」的印象。

【關鍵詞】寶梵寺

四川中部蓬溪縣的幾大寺廟中，以寶梵鎮（今蓬溪縣迴龍鄉）的寶梵寺最為壯觀。寶梵寺起建於北宋治平元年（1064），初稱羅漢院，後改名，曾毀於戰火。明景泰元年（1450）重建。依山而建的寶梵寺占地面積6720平方公尺，建築面積1700餘平方公尺。三進複四合院的布局，有殿閣五重，如天王殿、大雄殿、毗盧殿、觀音閣、經樓等；主殿大雄殿氣宇軒昂，內有十幅104平方公尺的壁畫，繪佛教故事《西方鏡》。明成化二年繪作的壁畫筆力遒勁，色彩明麗，被譽為是禪宗秀跡，頗似唐畫家吳道子筆意。

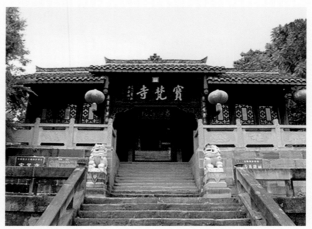

四川寶梵寺入口。

然而，三歲未入睡時的夢魘仍揮之不去。孩子總是想到每每將要入睡的夜晚，令人驚悸的警報聲響，大家都要緊急躲藏。那時聽到警報聲，連狗都要匍伏在地不敢動彈。那是日本飛機來轟炸四川。轟炸後，警報解除，到處房舍毀損，傷亡無數。說來，彭萬墀生於1937年（民國26年）盧溝橋事變對日宣戰後的兩年。當時國民政府已將首都自南京遷至重慶。重慶位在四川，依巴山，鄰長江、嘉陵江，易守難攻。日人攻取無路，只有進行航空進攻作戰、無差別轟炸。中日戰事數年中不僅在重慶、成都，其他中國西南城市也不能倖免。大陸各省人民不是在日軍炮火下家破人亡、流離失所，就是受空襲轟炸死傷無數，對日本人侵華深惡痛絕。而在孩子心靈感受上，是生命的渺小脆弱，人可能遭受的悲慘傷痛事。

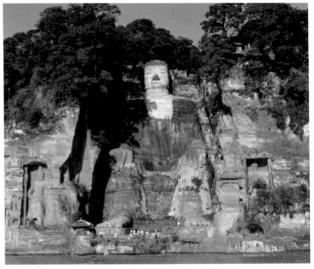

兩顆原子炸彈落在日本長崎、廣島，日本無條件投降，二次世界大戰結束，中國對日抗戰算是終止。雖是戰勝國，但國內問題重重，接來國共鬥爭內戰，雙方誤打誤殺誤害是定數；接踵著學潮、工潮、金融混亂；加上河川決堤等自然災害，人民生活艱難，政治方向無所適從。1948年徐蚌會戰後，國民政府節節敗退，播遷臺灣。1949年，萬墀十歲。跟著父親，拋開了母親及六個兄弟姊妹，經海南島抵臺灣。原本幸福的家庭，由於時局巨變，導致長期分離破碎。

「在國家民族巨大變動洪流中，一種悲壯的歷史感受深深根植在幼小的心靈中。由於父親一生從事政治工作，也就影響到自己後來對近代歷史的特殊興趣。」萬墀在筆記中提到。及長以後，看到世界仍持續紛爭變亂，戰爭災難仍此起彼落。歷史循環著人間蠢事、殘暴事、無辜受

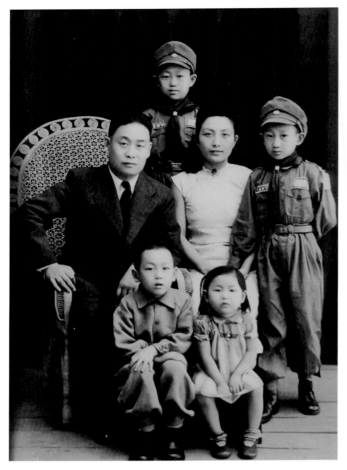

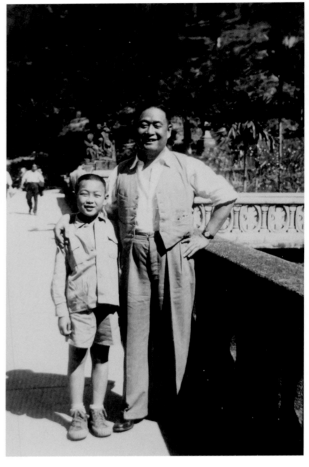

[左圖]
1946年，彭萬墀（前排左1）
與父母及兄妹合影，攝於南
充。

[右圖]
1950年，彭萬墀與父親合
影，攝於臺北。

難事。難道這就如一有生，就有病老死的人之宿命？這種念想成為畫家長期創作傷痛心靈的來源。

十歲‧臺北

　　1949年時局緊張，當父親隨國民政府自南京撤退到廣州時，父親知道大陸不能久留，他必須離開。當然，他要先回四川安頓家人。他趕回成都，想把成都的家搬到萬縣外婆家。他們開車走成渝公路，要先到重慶，再坐船去萬縣，但車子一路拋錨，而共軍已逼近，原來兩天的行程，五天才到重慶。到了重慶，往萬縣的渡輪又有問題。去不了萬縣，

在表舅家暫歇就又全家打道回成都。父親一個人要去搭飛機，離別時刻大家哭得很厲害。父親上了飛機，傍晚5點，他又回到家來，說天晚了又有霧，飛機不能起飛就先回家。他說飛機還有空位，一位同事帶了個孩子，建議父親也帶個孩子走吧。父親就問經常跟著他的萬墀：「你想去臺灣嗎？」

「去臺灣，可以看海，好啊！」母親就匆匆為他收拾衣物，第二天跟著父親乘飛機離開成都，經海南島到臺灣。

父子倆看了大海，然後降落在這個他們想來的島上。但是到處陌生，不認識人，到哪裡住呢？一時找不到地方，悽悽惶惶。總算找到了先來臺灣一些時候的另一個表舅，就暫時住在表舅家，才安定下來。但是萬墀開始想念母親了，想兄弟姊妹，他們現在隔得很遠了，隔一個海，一大片土地。

表舅住在日本式的房子裡，有榻榻米，怪新鮮的。跟父親坐著三輪車出去看臺北，臺北有幾棟過去日本政府辦公的建築，很莊雅美觀，後來知道那是仿歐洲巴洛克式的。城中的街道二層樓屋有騎樓、有店家相當好看。較後到郊外去玩，就見到閩南客家的宅屋；臺北武昌街後有城隍廟，萬華有龍山寺，中和有圓通寺，獅頭山有仙公廟。過年過節，許多地方搭臺唱歌仔戲，這跟四川還有些相像。

一些時，父親到立法院上班。入秋以後，萬墀到復興小學上學。那時臺灣的小學教師大多受過日本教育，教學非常認真，對學生很嚴厲，小朋友經常要被打手心，全班被罰跑操場，但是把小朋友教得又聽話又用功。小學生彭萬墀因想念母親，心中常悶悶不樂，不太能專心讀書。

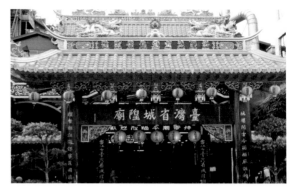

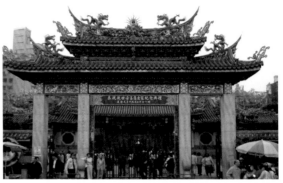

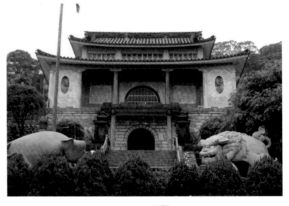

[上圖]
由陳奇祿題字、位於臺北市的「臺灣省城隍廟」。圖片來源：藝術家出版社攝影提供。

[中圖]
龍山寺正門一景。圖片來源：藝術家出版社攝影提供。

[下圖]
中和圓通寺一景。圖片來源：藝術家出版社攝影提供。

15

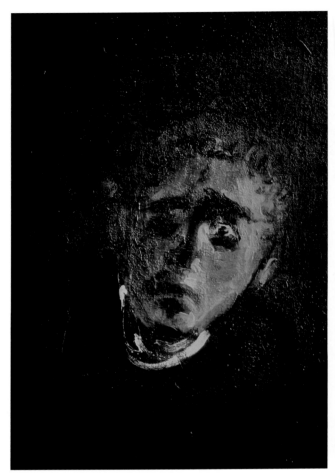

[左圖]
彭萬墀，〈在龍山寺〉，
1960，油彩、畫布，
50×32.8cm。

[右圖]
彭萬墀，〈斷頭臺上的真理〉，
1961，油彩、畫布，
146×114cm。

初中聯考，考到新店文山中學。

　　此時家搬到廈門街。初中在文山中學唸書，可以自廈門街的螢橋火車站乘短線火車，經古亭、公館、水源地等站到新店碧潭去上學。那時鐵路旁一些竹籬笆的低房屋，牽牛花繞在矮樹上，還有幾小方菜園和一些野地。清晨黃昏天空變幻著霞光，燒煤炭冒著灰煙的黑色火車開得很慢，動不動一聲氣笛要過平交道了，遠遠的平交道欄柵就降下，火車通過又放一聲汽笛。這原是頗美妙的上學小旅程，卻有一段時候，車每每經過一片空曠的野地，野地上一具具白布蓋著的東西，聽說那是剛執行死刑完的思想犯。一個星期六中午，學校早下課，初中生萬墀瞥見那些屍體尚未蓋上白布，好奇忍不住跳下火車。「走近前去察看，只見死屍

手足僵硬如雞爪，渾身挺直頭部仰後，頸部顯得特別拉長，下巴到頸部間冒出短短的鬍髭，格外清晰奪目，加上滲出未乾的鮮血，真是驚心動魄，這樣觸目的慘烈悲劇形象，使少年的我驚恐萬分。」彭萬墀後來記下。

　　原來，國民政府退守臺灣繼續反共，防共極嚴，政治全面管制，進行思想控制。五四如胡適的新思潮仍教給學生，但左派馬克思共產思想絕對嚴禁。當然，共黨間諜滲透也十分厲害。是共諜？是左傾思想者？逮捕後輕者監禁，重者格殺，即有令少年萬墀看到的驚心場景。少年想，如果是左傾思想者，極左傾後可能要訴諸行動，就成為執政者認為的干擾社會安定的反動者。如果是共諜，這邊是違法死刑犯，那邊可要列為犧牲者烈士？漢司馬遷寫《史記》，不容於朝廷；楚屈原寫《國殤》，為哪一國而殤？

[上圖]
彭萬墀，〈屠殺〉，1962，油彩、畫布，100×180cm。

[下圖]
彭萬墀，〈紅與黑的抽象組合〉，1963，油彩、畫布，60×83cm。

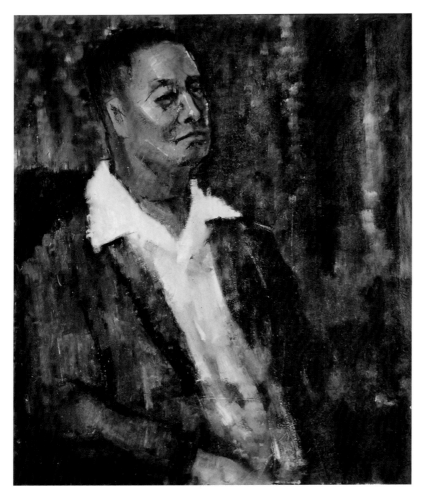

彭萬墀，〈藝術家之父——
彭善承畫像〉，1960，油
彩、畫布，83×60cm。

彭萬墀由此引發出各方面無盡
的詢問和反思。

「離開母親的傷痛一直留
著，由於個人痛苦的際遇也形成
了對人生經驗反思的個性。」彭
萬墀喜歡想，更喜歡畫。他還
表示：「從有記憶以來，就熱
愛畫畫，到臺灣之後，家庭離
散的悲傷苦悶就更常借（按：
藉）作畫來抒發自己的感情。
想到外祖母原是美術老師，聰
慧的大哥也善於繪畫，愛在閒
暇時勾畫些生動歷史人物。這
些對我影響一直很大。但是我
自己覺得那個少年時還談不上
什麼藝術表現，只是養成了以
描繪為表現生命的習慣。」

除了畫畫，這位少年開始
喜歡看課外書。在文山中學，他遇到很傑出的教師。教數學的張老師，
常在正課之後給學生講述一段法國文豪雨果（Victor Hugo）的《悲慘世
界》，這是他認識西洋文學的開始。由文山中學考入師大附中，他就大
量閱讀翻譯的西洋文學名著，以法國和俄國小說為主。他沉想於雨果、
羅曼・羅蘭（Romain Rolland）、托爾斯泰（Leo Tolstoy）、屠格涅夫（Ivan
Sergeyevich Turgenev）等作家的人文關懷。特別是羅曼・羅蘭的《約翰克
里斯朵夫》，在這部長篇小說中，剖視了人心靈的內面、藝術工作者情
操的追求、以及歐洲文藝活動的討論，和對巴黎多姿多彩的描寫，重要
的是對希臘精神與基督教文化的內涵真髓的思辯，給他很大的啟發。另
外，屠格涅夫的《父與子》也給他巨大的震動，那種描寫個人的絕對追

求和對事物冷靜主觀審視的人生態度。

中學後，彭萬墀勤習書法，父親又督促背誦四書、唐詩、《古文觀止》。後來又請了一位精通舊學的長輩來教《史記》、《漢書》、《資治通鑑》等，每週都要背誦。當時雖然辛苦，後來慢慢領會，才知道獲益匪淺。

臺灣省立師範大學附屬中學（今師大附中）有許多教學實驗，音樂、美術課到特別的音樂教室、美術教室上課。音樂教學除了唱歌，有名曲欣賞。記得最先聽孟德爾頌（Felix Mendelssohn）的〈e小調小提琴協奏曲〉和貝多芬（Ludwig van Beethoven）的〈命運交響曲〉。優美憧憬與不撓的意志化為動人的樂音，引領彭萬墀一輩子愛聽西方古典音樂。較後他在莫札特（Wolfgang Amadeus Mozart）的鋼琴協奏曲和威爾第（Giuseppe Verdi）的歌劇裡，聽到更多人類精神的卓越與崇高。

1959年，二十一歲的彭萬墀與父親合影，攝於臺北。

在美術教室裡，一天見到梵諦岡西斯汀教堂頂棚米開朗基羅（Michelangelo）的壁畫圖片〈創造亞當〉。一時，十五歲的彭萬墀如雷擊閃電般被打動。西方文藝復興的米開朗基羅，畫天地造物，畫神創造人，何等的藝術家！達文西（Leonardo da Vinci）的〈蒙娜麗莎〉（P.62左圖）和拉斐爾（Raffaello Sanzio）的〈聖母與聖嬰〉也在這時候認識到的。高中時，臺北新公園的臺灣省立博物館（今二二八和平公園內的國立臺灣博物館）舉辦了西班牙畫家哥雅（Francisco de Goya）的油畫複製品和版畫展，彭萬墀也去看了，哥雅對人反諷粗暴殘酷的描繪給他另一種難忘。西方藝術，太令人嚮往了！那時，西方美術資料在報章雜誌上零星可見，他最得益於美國《生活雜誌》（*Life*）對西方繪畫的介紹，也常到牯嶺街的舊書攤去找圖片資料。

由於父親一位友人的介紹，彭萬墀認識了蔣碧微女士，這位中國著

彭萬墀，〈港口〉，
1961，油彩、畫布，
54×65cm。

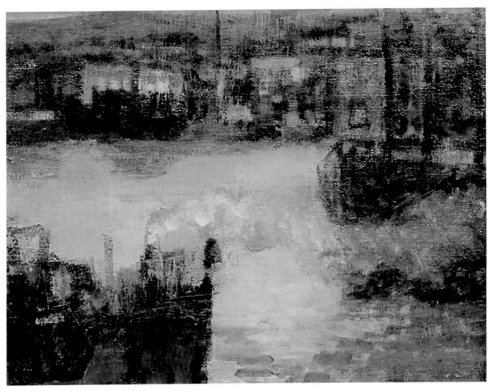

彭萬墀，〈淡水河〉，
1961，油彩、畫布，
60×83cm。

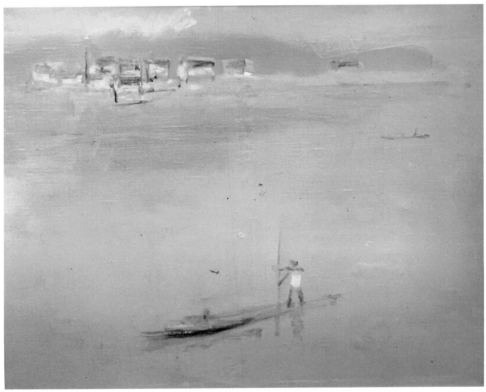

名留法藝術家徐悲鴻的夫人也長期留法。她原習音樂，但對美術很有認識。蔣女士與徐悲鴻離異後到臺灣，住在臺北市溫州街。萬墀到她家中請教，蔣女士很親切地把羅浮宮藏品全集給這位嚮往美術的少年看，他的激動可想而知。

要考大學了，當然志願藝術系，沒有第二選擇。考藝術系要考術科，聽說要請老師補習。彭萬墀並沒有找老師補習，他想自己從小就畫畫，中學以後幾乎天天畫，手不離紙筆，不需要補習吧？此時臺灣只省立師範大學有藝術系及藝術專修科（1967年升格為國立臺灣師範大學美術學系），術科通過後依學科成績先後錄取。當時愛好文學、藝術的中學生，因數理科較差無法進入情況，常感高中畢業考和升學考的壓力。師大附中寫詩的方莘、喜歡戲劇的邱剛健和愛好美術的韓湘寧、彭萬墀，面臨畢業考的數學、物理都頭痛，幸好師大附中的老師們近人情，說他們都是藝術人才，統統給他們通過吧！平日教學嚴格，到時體諒學生，真是恩師！大專聯考發榜，彭萬墀為師大藝術系專修科錄取。第二年文理分組，重新參加聯考，考進了師範大學藝術系。

「一方面因失去幸福家庭，另方面因升學壓力，經過了一段沉悶、鬱傷的歲月。好在師大附中學風活潑自由，老師同學感情真摯和睦，是童年到少年時的安慰。」彭萬墀是這麼想的。

另一方面，彭萬墀在臺灣生活的十六年中，幸得侯銘恩夫人陸宛仙女士的長期關愛和照顧，是他終生感念的恩人。

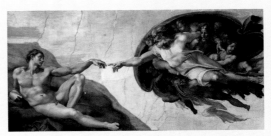

米開朗基羅，〈創造亞當〉，1510-1512，濕壁畫，280×570cm，西斯汀教堂壁畫。

2.

大學

紅磚的圍牆，鐵欄柵的大門，門前兩棵高樹，夏天的時候滿樹黃花，這是臺灣，臺北和平東路，臺灣師範大學。入門後，圓形噴水池繞著花草，左右是植著樹的步道和草圃。抬頭望，整列的紅磚大樓，邁進大樓的通道，再穿過一方庭院就是第二排大樓，大樓的第三層即藝術系教室所在。長長的走廊，掛著文藝復興時代畫作的圖片，教室裡，大大小小西洋著名雕塑的石膏翻模。校門口馬路的斜對面另有校園，其正中的古典式建築圖書館，應該有豐富藏書可供翻閱。5月初，一片桃紅色的夾竹桃更會引你到花樹草地間徜徉遐思。這是由少年過到青年的彭萬墀心中嚮往的藝術學習之地。

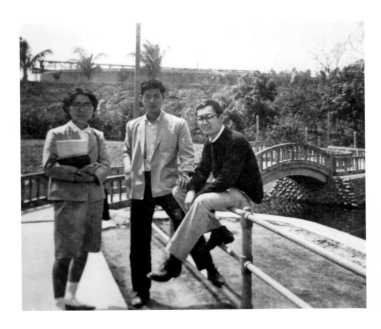

[本頁圖]
1960年代，右起：彭萬墀、陳英德、席慕蓉就讀師大藝術系時合影。

[左頁圖]
彭萬墀，〈縫II〉，1962，油彩、畫布，162×130cm。

藝術系‧師長‧同學

　　也是頗高興的，考到師範大學藝術系專修科。新同學見面，嘿！你是發榜名單上的宋龍飛、你是吳耀宗、你是張清治，韓湘寧本來就認識的，我叫彭萬墀。新生訓練，師長們訓示了：「我們臺灣現在的中學美術師資不夠，成立藝術專修科是兩年內培養師資，能盡快分發到各地任教服務。」兩年就要畢業，也太快了吧！他還想多學習。一年讀下來，暑期軍訓前後，彭萬墀請假再參加聯考。再讀大一，師大已不陌生，只是又認識許多新同學。普通高中或高商考入的佘成、徐維平、金康麗、吳同、段克明、朱寶芬、吳珀英、張悅珍、趙國宗、陳英德、林木貴、何宣廣、李佐林，由師範來的侯錦郎、曾謀賢、何昆泉、賴瓊琦、黃昌惠，蒙古籍的席慕蓉、烏榮新，以及港澳、新馬、印尼、越南、韓國的僑生，如何順榜、蔡浩泉、沈春莘、李鳳喜、王開治、李國球、林鵬飛、郭才標、林寶鈞、黃培蘭、林秀鳳、周香華、謝文川、何定炘、陳馨蘭、陳瑤璣、唐榮釧、曾兆泉、陶光精；還有美國來的黃少雄、加拿大人埃蒂、比利時人史蒙年。到三年級時還有張清治、吳耀宗、戚維義、王曉梅插班進來。

　　四十餘位同學分兩班上課。彭萬墀與席慕蓉、段克明、陳英德等一

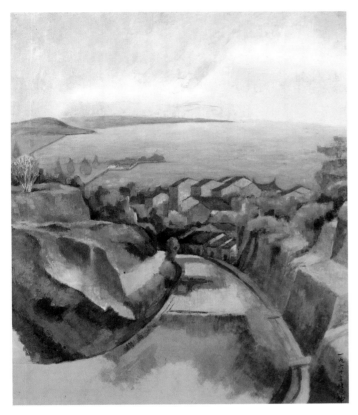

[左圖]
陳慧坤，〈淡水下坡路〉，
1960，紙本、膠彩，
72.5×60.8cm，
臺北市立美術館典藏。

[右圖]
約1984年，左起：林玉山、
陳慧坤、羅芳三位老師攝於師
大美術學系舉辦美術節化妝晚
會現場。

班，由陳慧坤老師帶著。陳老師會唱歌會跳舞，樂群堂上迎新會，他穿
原住民服飾帶著大家一起玩樂。老師説自己初學畫由《芥子園畫譜》入
手，到東京美術學校師範科著重膠彩畫的學習，又自膠彩畫出發融入塞
尚（Paul Cézanne）立體派的畫法，他推崇塞尚在繪畫上的研究精神。基
礎素描課上，他要求學生主題與背景同時進行，互相探求繪畫性上的空
間關係；另外要注意到畫面構圖的結構與運動感，同時還要追求色調轉
換的敏感度和質感量感的把握，要在這些純繪畫性上不斷地提煉，逐漸
往深度努力，使素描成為繪畫的堅實基礎。又，陳慧坤老師會大刀闊斧
地把錯誤的動勢，用粗線條整塊畫掉，或者把不能掌握的空間關係，用
大片炭色擦掉。當時學生被改正時都感到錯愕，但日子一長，就漸漸從
他的斧正中領略出道理來。

　　陳慧坤趁休假期間到法國研究一年，當時陳老師的二女兒陳郁秀只

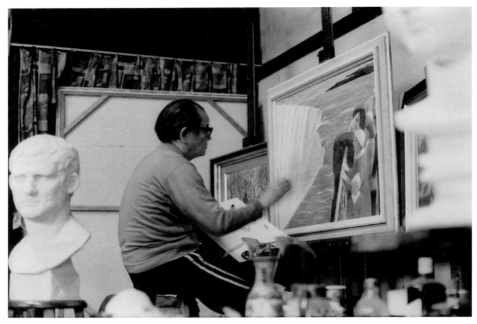

李石樵作畫身影。圖片來源：何政廣攝影、藝術家出版社提供。

有十一歲，也與我們同班同學到機場，送老師上飛機。之後陳老師把看巴黎美術館的印象寫出，由侯錦郎修辭刊登。陳老師再回臺北時繼續帶領這一班，帶同學到淡水寫生。他要同學們仔細觀察淡水的坡路，畫面的一條上坡、一條下坡（P.25左圖），要用心畫，把光影表現出來，讓欣賞畫的人能看出是上、下坡路。這句話所有同學都記得。同學們也都記得他在嚴格教學之餘常露笑容，真樸而親切。陳老師求知精神可佩，教學之餘，還向溥心畬請教國畫。後來陳慧坤畫日本東照宮及臺灣山脈風景等名作，筆法與中國工筆畫很有關係。

雖然藝術系也跟藝術專修科一樣，畢業出來要到中學教書，但是選讀藝術系的學生還是有人為了追求藝術，以藝術創作為己任，畫畫一兩年後就試著往創作方面努力。大三以後，當時一些從事現代藝術的朋友們對畫家李石樵存在偏見，因他是省展油畫部門的主要審查委員，就誤認他是守舊專斷的人。李石樵老師初來上油畫課時，彭萬墀由於以上傳聞，就與李老師保持距離。李老師也感覺到彭萬墀有意避開他，不說什麼，在彭萬墀的畫架旁架起自己的畫架，然後跟他一邊畫、一邊談。這時學生才發現老師的誠摯認真，令他起敬起愛。彭萬墀回憶，李老師早期只在自己私人畫室教學生，但畢竟學費收入有限，李石樵老師和師母養雞種菜補貼。後來陳慧坤赴法，由學生到他家裡一再敦請，才來大學教書。李石樵的寫實根底很雄厚，像他的大畫作〈淡水農家〉、〈火車站〉都是描寫臺灣社會最成功的作品；他雙親的肖像，也是臺灣寫實畫的典範。他不斷追求，從印象派直到抽象，都是嚴肅地持續著理性的學術研究。

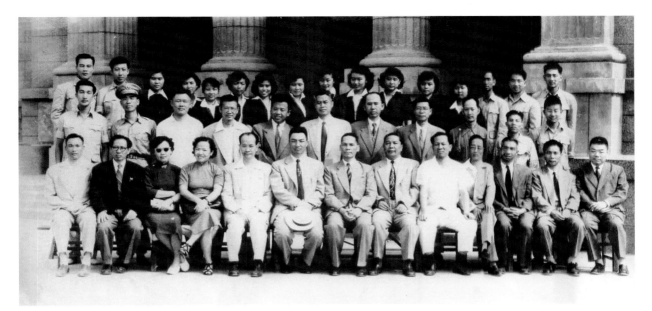

1956年，臺灣省立師範大學藝術系師生合影。
前排：廖繼春（左2）、孫多慈（左3）、袁樞真（左4）、虞君質（左5）、黃君璧（左7）、陳慧坤（右5）、莫大元（右6）；中排：馬白水（左5）、林玉山（左7）等。

　　師大這一輩的老師都教學認真，以態度來影響學生，自己也不懈地創作。像廖繼春老師，他早有自己的繪畫風格。人家說他受梅原龍三郎影響，但是他的藝術隨著他的稟賦才情自然形成，自印象派後，經野獸派，乃至抽象，他作畫要求平面與多次元空間的處理，原色與中間色的互照，特別他以有感的色彩來建構動感的形，令畫面昂然生趣有光。廖老師畫畫常到忘我忘物的境界，大家都知道廖繼春原本家境並不好，娶了家境好的師母林瓊仙。師母相當辛苦，廖老師出外寫生常沒有把畫具帶回家，師母還要趕去帶回來。當然師母會說幾句，廖老師聽了總是孩童般地笑笑。

　　師大油畫教師有從大陸來臺的孫多慈。她是徐悲鴻最得意的女弟子，孫老師無論是素描或油畫，都繼承著徐悲鴻的路子，很注重西方古典寫實的傳統。她曾在1960年代初到美國，見到紐約抽象表現的發展和美國藝術家對中國書法、禪宗等的興趣，使她了解中國文人畫、禪畫與現代藝術的發展有很大的融合可能性，她鼓勵學生朝這個領域發展。不過孫多慈並沒有教到彭萬墀這一班。

　　大陸東北來的馬白水老師教水彩，他解釋自己的名字出自長白山的「白山黑水」，他在水彩課上常講：「上重下輕，左右色彩不同。」那是以水彩直接在畫紙上構圖，注意筆端含水色的掌握。

　　出自新竹望族的李澤藩老師，師大請他來教水彩。師從過石川欽一郎，他的畫並不像石川的英國水彩透明流利，反而是不透明的畫法。

他非常注重繪畫性質感、量感的追求，一層又一層研究，讓畫面渾厚結實。他特別要學生注意觀察臺灣的山水，以水彩表現臺灣特有的感覺。上他的課十分愉快，高大厚實的李老師說話輕鬆有趣。

　　大家畫水墨自大二開始，首先由林玉山老師教水墨寫生，特別是花

鳥。林老師帶學生到友人高級日式住宅的庭園中畫花草，他教學生如何觀察植物生態。臺灣藝術界有名的「三少年」之一的林老師天生繪畫能力極高。他原習膠彩畫，受到橫山大觀、竹內栖鳳的影響，後來轉向水墨。他工筆、寫意，花鳥人物和山水隨時下筆成圖，令人佩服。還有一位教水墨畫的張德文先生。

當時藝術系的掌門人黃君璧主任專教山水。他過去是徐悲鴻時代中央大學藝術系的國畫教授，很受徐悲鴻推崇，因來臺開畫展，正值國共內戰，就留在臺灣，以他過去在大陸的盛名，順理成為大學裡的藝術系主任。黃君璧有機會觀摩到歷代名畫並進行臨摹，他受清初四僧中的石谿與嶺南派的影響，畫的瀑布、雲海氣派雄偉，上課時把大畫紙貼在黑板上，順手揮毫即氣象萬千。大家都知道蔣夫人宋美齡跟黃君璧習畫，藝術系同學都戲稱蔣夫人也只不過是自己的同學。

師大能請到溥心畬來上課是件大事。他是前清王族恭親王之後，曾留學德國習天文，因亡國之痛，寄情於詩書畫。他才學豈止五斗，上課時一邊吟詩作畫示範學生，一邊典故滔滔不絕，還愛講《聊齋》鬼故事，偶而唱小調兩三句。他告訴學生做畫家，第一是讀書，第二是寫字，第三才是畫畫。大家都稱讚他的字好，他總是說他的字比起古人還差得遠。街坊店商以重金請他寫行號招牌，他也樂而為之。他常忘記自己的住家，見到自己書寫的店舖招牌，就請人家送他回去。溥心畬老師於1963年過世，彭萬墀這一班正畢業於1963年，差不多是最後受教於溥老的一班，何其有幸。

班上教水墨課的還有教花卉的吳詠香老師，儒雅的她，畫作清新有韻；另有教仕女的孫家勤老師，他是鼎鼎大名北洋軍孫傳芳之後，讓人想到《紅樓夢》裡的人物。

不會忘記另有教書法篆刻的宗孝忱、王壯為先生；教版畫的吳本昱先生；教雕塑的何明績、闕明德先生；另外虞君質、施翠峰、莫大元等教美學、藝術概論、美術史、圖學、教育學科的師長。

想到藝術系的模特兒寫生課，起初大家以為畫女性裸體要臉紅，其實一下子也就習慣了。當時有日本血統的林絲緞小姐擺著各種站姿、坐姿給同學畫，面對真裸體，大家應該感興趣，但有些同學畫了一些時候就畫不下去，紛紛離開教室。一天下午，只剩下彭萬墀、林木貴及陳英德三人，還拍了照片留下。

那段求學的日子真是忙碌，充實又愉快。全班同學相處極融洽。上課著，畫著，說笑著，四年過去就像跑師大操場一圈。師大藝術系52級這一班就要畢業了，全班環島畢業旅行。大三時，班上也曾有組隊到橫貫公路寫生的壯舉，兩次的半繞、全繞臺灣，更認識這個美麗島嶼獨特引人的山川。同學們就要分離，大家都是為愛畫畫而來，雖知道師大的宗旨在於培養師資，然而私底下，或許做著將來一輩子只畫畫的畫家夢。但是，將來很遙遠，有幾人能專職作畫一生？十年、二十年過後，部分同學繼續教中學，啟蒙愛好美術的少年；有同學考入國內研究所或出國修美術史，進入美術館工作成為藝術史家；有同

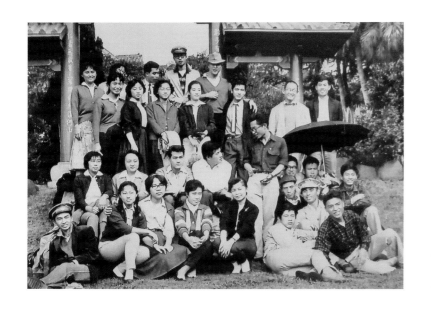

學投身設計界，帶給社會生活的美；更有成為文名響亮的作家；或還持續不斷作畫的同學就到大專任教，如同曾循循善誘的師長；有些同學從事他種工作，退休後又重拾畫筆或作雕塑，自娛還得有精彩的作品。說來自少時嚮往美術的人，一生能有一個時段與所愛所學的美術共生活，就是美與藝術的人生。

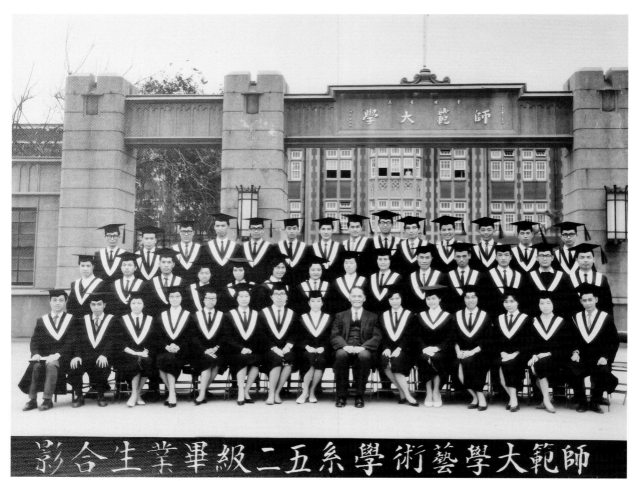

師範大學藝術系五二級畢業生合影

1985年7月三毛在《藝術家》雜誌上撰文，提到彭萬墀為她的老師。圖為其中兩個頁面。

最初的畫室‧與「五月」一段緣

　　在師大求學數年間，彭萬墀總是認認真真上課，從不蹺課。因在父親家中作畫不便，他就在學校附近租個小房子當畫室，下課就到自己的畫室工作。彭萬墀在學校臨摹石膏，畫模特兒，跟班上或自己出去寫生，回到畫室就做整理或作研究性的繪畫。不久，畫多了起來，原來租的房間不夠用，他搬到一個較大的地方，在師大另一頭後街上。一些愛畫畫較他年輕的人來看他，有人提出要跟他學畫，他說大家一起畫吧！不久，竟有十幾位來到這畫室。他們說，到這裡來，還是要跟他學習的，應該繳點學費。起初彭萬墀不收，大家堅持，他想想，也好，省得房租還要跟父親伸手。就這樣教起學生，支持了畫室的開銷和顏料畫布的費用。

[左頁上圖]
1963年，彭萬墀（第三排右2）與師大藝術系同班同學到陽明山郊遊時合影。

[左頁下圖]
1963年，臺灣省立師範大學藝術系第52級畢業生合影，彭萬墀位於第二排右二。

彭萬墀，〈縫Ⅰ〉，1962，
油彩、畫布，100×180cm。

　　畫室學生中，一個伶俐的女生叫陳平。那時只知道她愛畫畫，不知道她會寫文章。沒想到她以後跑到西班牙，跑去撒哈拉，跟西班牙男孩荷西結婚，寫了很暢銷的遊記和散文，筆名三毛（P.33）。

　　彭萬墀在這個時期，探討各個近現代畫派的繪畫性，從印象主義、後印象主義、野獸派、立體派、超現實派都嘗試著畫。一天他得到一本藝術史家內洛・波寧堤（Nello Ponente）的《現代繪畫、當代傾向》，就對當時歐美抽象畫家的技術與表現很感興趣，畫起抽象來。吳昊來看畫說：「跟大家畫得很不同啊！」又找來郭豫倫，郭豫倫也覺得真不錯。

　　這時候郭豫倫已加入早在1956年成立的「五月畫會」，五月成員以歷屆畢業生為選擇對象。1961年在師大藝術系系展中展出彭萬墀在二年級畫的一幅抽象畫〈魚游於鼎沸之中〉，劉國松見到後大加表揚。同時巴黎國際青年雙年展邀請中華民國參展，教育部將選拔委員會委託給歷史博物館辦理，全國三十五歲以下的藝術家均可申請。評委會選定後，經審查，選出顧福生、劉國松、韓湘寧幾位五月畫會會員；「東方畫會」會員吳昊及省展畫家詹益秀，還有師大藝術系學生彭萬墀，六人代

表參加。因此種因素，彭萬墀在學生時代就應邀加入五月畫會。

1962年的五月畫會展覽是最光大的一次。教育部長黃季陸來剪綵，廖繼春、孫多慈老師也曾參加五月畫會展覽；藝術評論家張隆延、虞君質、顧獻樑，另一些現代詩人都來支持，報章雜誌也多有所介紹。

師大英語系教授詩人余光中剛自美國愛荷華大學（University of Iowa）得了藝術碩士回來，對臺灣開始發展的現代藝術很關心，趕來為五月畫會助陣。當時五月畫會一部分人想自過去的青銅器物與因時間影響而有的斑跡色澤感找出路，更多是自中國水墨再出發，大家似乎都希望現代畫能與傳統中國藝術接軌。余光中為此發言說：「到了國外就想應該回長安。」劉國松的論調與余光中接近，而彭萬墀回說：「不要那麼快吧，究竟臺灣當前的情況跟唐朝不一樣。」臺大歷史系許倬雲教授對這些看法很關切。劉國松主張以水墨表現抽象，余光中也開始支持水墨抽象，而彭萬墀表示應該先對西方藝術更深地探討。1963年彭萬墀在國立臺灣藝術館「五月畫展」展出後，由於兵役及準備留學，就此停止了參加五月畫會的活動。

彭萬墀到師大圖書館借書時，也常到英語中心找余光中老師。一天，當時就讀師大音樂系的張彌彌也到英語中心找余老師，彭萬墀和余

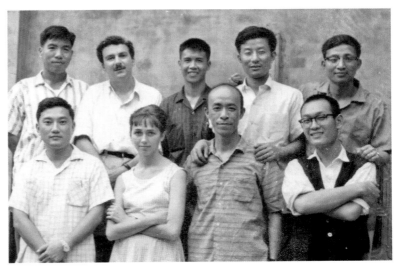

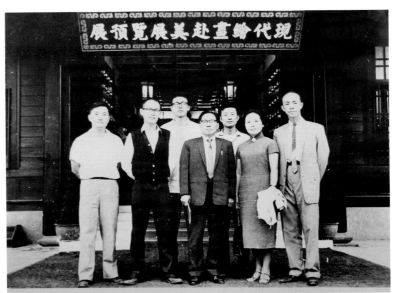

[上圖]

1961年，五月畫會成員合影，前排右起：彭萬墀、楊英風、莊喆（左1）；後排右起：謝里法、劉國松、胡奇中、馮鍾睿（左1）。

[下圖]

1962年，左起：莊喆、彭萬墀、韓湘寧、廖繼春、劉國松、孫多慈、楊英風參加國立歷史博物館「現代繪畫赴美展覽預展」，於館前合影。

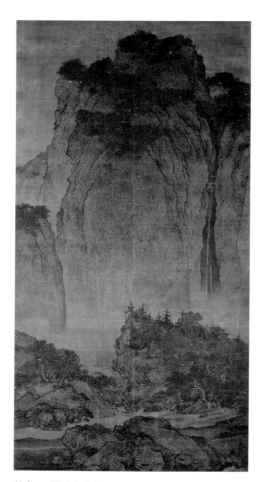

范寬，〈谿山行旅圖〉，
約960-1279，
軸、絹本、淺設色畫，
206.3×103.3cm，
國立故宮博物院典藏。

老師正站著談話，余光中給張彌彌介紹：「這是藝術系的彭萬墀，畫很好、很新。」張彌彌後來談起這件事，彭萬墀已完全沒有印象了。

因為五月畫會，彭萬墀與莊喆相熟，保持很深的友誼。假期時他與莊喆到臺中霧峰北溝看故宮文物，有幸與莊家結識。當然，到霧峰看故宮古文物，也只能見到一小部分。彭萬墀對中國傳統繪畫較全面的認識，還是1961年故宮文物首次赴美巡迴展覽前在臺北新公園省立博物館預展，彭萬墀仔細參觀了，對范寬的〈谿山行旅圖〉留下深刻印象。

1963年6月，師大畢業，接下來必須教學實習。9月，彭萬墀到當時五年制的板橋國立藝術專科學校（今國立臺灣藝術大學）美術科當助教，教素描和油畫。師大藝術系早幾屆畢業的李元亨已先在板橋藝專任教。兩人見面開心，李元亨總是有張快樂的臉。

許多大學畢業生都有出國深造的想法，彭萬墀不例外，但應該有所準備。這幾年，畫了那麼多畫，開個展覽吧！1964年，他在臺灣省立博物館開個展，展出油畫一百五十二幅，大部分為私人收藏。全部款項，父親代為保管，以備後用。

出國前先要服兵役，彭萬墀在海軍陸戰隊基本訓練後要分發。當時五月畫會會員胡奇中已在臺北畫界享有盛名，隊史館要他來負責籌建（因為胡奇中原來就是海軍著名畫家）。胡奇中見到彭萬墀，高興地說：「你在服役，正好由你來負責吧！」彭萬墀想，同班同學趙國宗、李佐林、曾謀賢、何宣廣都在這裡，他們有博物館展覽場景設計的經驗，有機會設計一個海軍陸戰隊軍事博物館也是一件美事，就答應大家一起來動工。後來等到彭萬墀的工作完成了，他要出國，先一步退出，最後由四位同學完成工作，想必得到上級嘉獎。

1963年，五月畫會到澳洲雪梨多明尼畫廊（Dominion Galerie）展

覽，彭萬墀居然賣出兩幅畫，兩年後拿到畫款。那是他第一次賣畫收到的款項，近三百美元，折合臺幣約一萬元，在那時是不小的數目，許多中學教員月薪只八、九百。這麼多錢，怎麼用？旅行去吧！正好畫家何肇衢受邀到日本參加水彩畫展，就約了彭萬墀同去考察美術，也看看日本各方面的藝術水平。本來彭萬墀大學期間對日本藝術也相當注意，並按月訂了日本出版的《藝術新潮》。那是彭萬墀首次出國，由於這次旅行，與何肇衢相互認識。何肇衢當時在全省美展油畫部總是得獎，而且不斷努力尋求更好的表現，彭萬墀後來更認他為知交。

日本遊感

何肇衢日語非常好，讓日本遊通暢愉快，瞭解良多。在日本拜訪有關美術單位外，就是參觀大學美術系、美術館、畫廊及拜訪畫家。對此彭

【關鍵詞】

故宮文物首次赴美巡迴展覽

1961年，存放於臺中霧峰的故宮文物，由莊嚴帶領，到美國華盛頓、紐約、波士頓、芝加哥、舊金山等城市巡迴展出。出發前，曾先在臺灣省立博物館預展。故宮刊印出一本目錄，詳細如下。中國畫展品：唐閻立本、韓幹；五代楊凝式、胡環、周文矩、趙幹、關仝、董源、巨然、黃居寀；北宋李成、范寬、許道寧、郭熙、惠崇、崔白、易元吉、文同、米芾、李公麟、王詵、宋徽宗；南宋李安忠、米友仁、李唐、賈師古、李迪、蘇漢臣、趙伯駒、陳居中、劉松年、李嵩、馬遠、夏圭、馬麟、牟益、梁楷、趙孟堅；元高克恭以下，直至清四王：吳惲；又有宋沈子蕃緙絲花鳥圖、山水圖。書法則有唐玄宗、懷素、蘇軾、黃庭堅、米芾、宋徽宗、宋高宗到元趙孟頫、明文徵明、董其昌為止。青銅器有毛公鼎、散氏盤。玉器有漢玉荷葉洗；宋白玉觶、翠玉帶鉤。瓷器有宋汝窯、鈞窯、官窯；明清洪武窯、永樂窯、成化窯；清康熙、雍正、乾隆瓷器。另有琺瑯、雕漆、竹刻、犀角、象牙、黃楊木雕等器物。

1957年6月，北溝陳列室開放展覽。圖片來源：莊靈攝影提供。

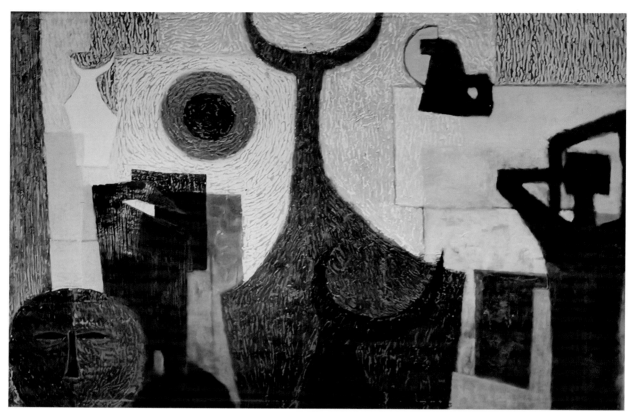

[上圖] 彭萬墀，〈春之犁〉，1961，油彩、畫布，84.5×126cm。
[左下圖] 1964年，右起：彭萬墀、張隆延、鄭翼翔、陳庭詩在彭萬墀個展開幕時合影。
[右下圖] 1964年，左起：何政廣、彭萬墀、劉國松、何肇衢在臺灣省立博物館與彭萬墀的作品〈春之犁〉合影。

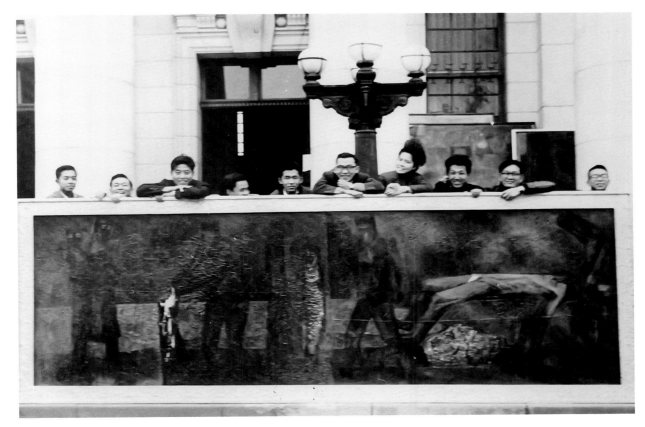

[上圖] 1964年，彭萬墀（右2）在臺灣省立博物館舉辦個展時與畫友及巨幅畫作〈歸〉合影。
[左下圖] 彭萬墀與作品〈歸〉合影。
[右下圖] 1964年彭萬墀個展開幕，彭萬墀（左）親自為詩人余光中（中）、作家鍾梅音（右）講解作品。

萬墀很有感懷，作下筆記多則。

　　首先參觀了東京藝術大學，據說東美油畫部是以巴黎美院（École des Beaux-Arts）的建制來參考設立的，日本元老油畫家黑田清輝到法國留學後，回到日本，是奠定基石的人物。素描教室也令彭萬墀感動，那些整身大的石膏像，特別是維羅喬（Andrea del Verrocchio）的騎馬將軍像，高大雄偉、動勢剛健，馬頭威嚴挺拔、氣勢如龍；唐納特羅（Donatello）的騎馬巨像，靈動穩重，馬腳下的球體巧妙地行成雕像的必要性，數學性的精確又使人感到形而上之美。前者有浪漫的運動感；後者卻是古典的莊重均衡。

　　上野國立西洋美術館的建築是法國著名建築家勒·柯比意（Le Corbusier）所設計。館前空間是完整羅丹（Auguste Rodin）雕刻的收藏。羅丹的作品既繼承了希臘雕刻的活力，又兼具著基督精神的內涵，生命元素中掙扎糾纏與衝突矛盾的鬥爭形成了張力的奇妙平衡。愛與慾、飛升

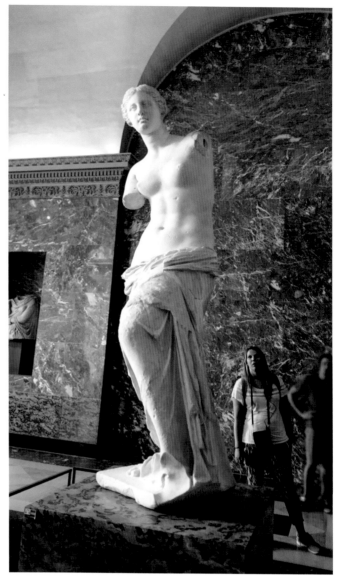

與沉淪，在羅丹的捏握中還原出生命。

　　第一次目睹羅丹的原作後，彭萬墀徹夜不眠。館內尚有法國唯美時期及印象主義等的作品。這些藏品是日本船業鉅子松方幸次郎的收藏。「松方的收藏大都以自己眼光為準，在現代藝術方面比較欠缺。不過以他收藏的苦心壯志，經歷了兩次大戰及重重的交涉，終於完成建立日本東京西洋美術館的宏願。」彭萬墀對這樣有文化抱負的具體實現，也深受感動。

　　當時正值1964年日本主辦奧運，連帶著頻繁的文化交流活動。「日本向法國商洽運來希臘雕刻〈米羅的維納斯〉，就在上野西洋美術館旁

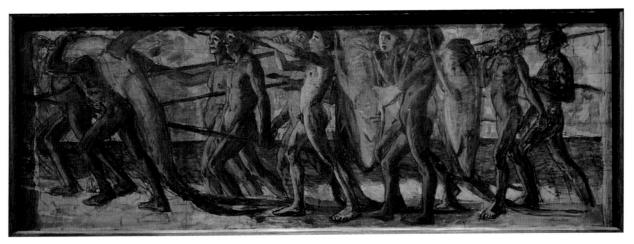

青木繁，〈海之幸〉，
1904，油彩、畫布，
70.2×182.5cm，
ARTIZON美術館典藏（原典藏
於石橋美術館），圖片來源：
何政廣攝影提供。

特別蓋了座展覽館，將雕刻放在中心。觀眾排隊入場，踏進一個大轉盤上，轉盤緩慢轉動，觀眾可逐漸在轉動中見到雕刻的各個角度，轉了一周就順著到了出口。」這是彭萬墀第一次見到羅浮宮的經典真品後寫下的筆記。因燈光搭配極好，讓他覺得雕刻光潔明亮，美侖無比。以後他到羅浮宮看，似乎就沒有這種效果。

「離西洋美術館區不遠，就是東京都美術館，一個展覽日本當代美術的重要場所。四層空間中展出三千件到五千件作品，……西式建築的國立博物館，也氣派雄偉。館內長期展出日本美術歷史的淵源，類別豐富又具民族性，還舉辦定期特展。」彭萬墀遊日期間記下正展出的「蘇聯國寶展」，又是一種認識。

兩人還參觀了石橋美術館。彭萬墀回憶何肇衢曾談起：「建館人石橋正二郎出身窮苦，由製作膠鞋起家，到經營輪胎，因韓戰的機運，事業逐漸發達而有『輪胎之王』的稱號。他致富後喜愛藝術、熱心文化，並收藏優秀藝術品，回饋社會。」彭萬墀看到石橋美術館展出作品不多，但品質驚人，從17世紀巴洛克的巨匠魯本斯（Peter Paul Rubens）到20世紀的巴黎畫派展品，件件精彩！特別是法國畫家盧奧（Georges Rouault）的一系列作品。

石橋美術館中，彭萬墀見到青木繁的〈海之幸〉。日本油畫家中，

1964年，彭萬墀（右1）與何肇衢（右3）於柴原雪（右5）的晚宴留影。圖片來源：何肇衢提供。

他特別喜愛青木繁和岸田劉生。他記下兩人都英年早逝、都未出國學習，卻都接受到洋畫的影響。青木傾向於浪漫表現、象徵意味；岸田則偏重古典莊靜、內思與神祕。兩人表現純真自然，又流露著濃厚的日本風格。

　　與何肇衢一起，彭萬墀拜訪了一些日本藝術界朋友。他們去到一位日本水彩聯盟的仁戶田的家。彭萬墀寫道：「他家是一棟獨門獨院的木造屋，仁戶早在門口守候。中學教師的他身材短小，容貌如孩童般天真和藹，說起話來輕鬆有趣。我們在寬大的客廳裡隨意談著藝事。客廳擺設雅緻優美，牆上掛滿畫家的花卉作品。壁爐上有一座自鳴鐘，鐘座四個金球時時靈巧轉動，不時發出悅耳的報時聲。溫柔有禮穿著和服的仁戶夫人準備了精美的草莓蛋糕與茗茶。大家品嚐之後到先生的畫室參

2001年，彭萬墀（左）參觀巴黎臺北新聞文化中心舉辦之「臺灣戰後第一代畫家三人聯展」，與何肇衢合影於展場。圖片來源：何肇衢提供。

觀。寬敞的畫室中擺滿了各式各樣的豆花，還有無數正在進行的豆花構圖。仁戶田熱情的解說他是如何觀察豆花，如何分析、研究構圖和色彩。他激動又真摯，在繪畫中得到歡樂的人生。」

他們又拜訪了當時日本現代畫壇的重鎮，剛獲得巴西聖保羅國際雙年展繪畫獎的齋藤義重。彭萬墀描述：「他的作品在畫面肌理上有深入的刻劃，雖是抽象構成，但畫面呈現不定形的痕跡，敏感微妙又深沉。在極含蓄的形象暗示中，裂痕烙印如刀鋒的痕跡，又有一種抽象符號的象徵悲劇感。」齋藤由於藝業成功，使得找他的人不少，為了安靜，就住在橫濱鄉下，過著幾乎隱居的生活。何肇衢與彭萬墀在臺灣就注意到他的作品，知道他與東京的畫廊合作，通過畫廊的聯繫，他們與齋藤義重在畫廊會面。彭萬墀還記得：「齋藤清瘦硬朗，臉部流露出嚴謹的神態。他是那種敏感深思的人，在工作中又常徘徊在絕對的追求中。他的嚴謹認真遠遠超出世俗的名譽。」、「仁戶與齋藤屬兩種不同的境界，一位平易近人，幽默愉悅，沉醉在藝術的美夢中；另一位是冷靜銳利的健行者，在藝術高空的鋼索上，冒險地邁著險絕的步伐，走出一片未知的天地。」

東京在1960年代就有許多私營的畫廊，各自經營各種流派的藝術，各有專屬的代理畫家，日本與外國畫家都有，有些經營情況很好。當時日本經濟優渥，許多人士常喜收藏藝術品。日本一般民眾嗜好讀書，日本的書店、書商很多。東京帝國大學的附近，有一條長街盡是書店，各類書籍都能在書店裡看到。彭萬墀在這裡的飯島書屋找到一部《中國名

畫寶鑑》，收集了中國歷代繪畫作品一千多件，書的重量竟達5公斤，的確是難得的資料。購得後經常閱覽，成為良伴。

　　彭萬墀在東京看到不少日本名作與西方名畫原作，他領悟了從古到今的優秀作品，畫面上感覺都不過分鋒利流暢；相反地，繪畫語言精確含蓄，甚至於樸實，這是畫家涵養的境界。他檢討自己的作品的確須要進行提煉。過多的技巧，反而會形成累贅，這是他此次日本藝術遊得到的深深啟示。

　　另外，彭萬墀寫下此行感想：「親眼見到日本社會各種設施的基礎都建立得扎實穩固，人民彬彬有禮，對精神文化的追求也十分熱心。日本在歷史上有其極端化的傾向，那些軍閥政客把日本帶上了極端可怕的軍國主義，瘋狂地侵略別人的國家，導致最後日本人民遭受到原爆襲擊的慘痛。其實，大多數的日本人都具備著勤儉、樸素、有禮、有為的素質。在經歷二戰的惡夢後，就由他們努力重建家園。由一個戰敗國，很快地達到了發達國家的水平。這樣的歷史經驗，是很值得中日兩國人民深刻反思的。」

3.

海與藝術世界

十歲離開四川到臺灣，因為他想，去臺灣，可以看海，就跟著父親來了。一個簡單想看海的念頭讓他來到這個島上。踏過童年、少年、青年；讀完小學、初中、高中、大學。島上十餘年，看過多少次海？沒有算，但就要離開這個島到歐洲去探求另一個知識世界。是成年了，要結婚。彭萬墀跟藝術系同窗四載的段克明訂了婚、結了婚。新婚的新人要自基隆乘船經臺灣海峽南下到香港，由香港上郵輪航南中國海到西貢、新加坡，然後將穿過麻六甲海峽到斯里蘭卡的可倫坡、印度的孟買，再跨越廣大的印度洋到亞丁灣的吉布地，經紅海穿越蘇伊士運河入地中海，終點是馬賽，法國，歐洲。這對東方年輕藝術愛好者，看了一個月的海去到西方。看海並不是目的，是跨海過洋去求藝術新知，去探看如海如洋的藝術世界。

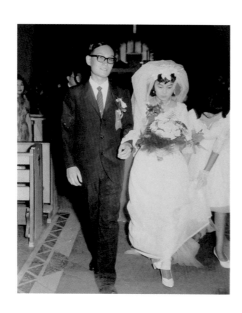

[本頁圖]
1965年，彭萬墀與段克明結婚合影。

[左頁圖]
彭萬墀，〈書法的組成〉，1966，
油彩、畫布，100×81cm。

47

香港・孟買・馬賽・巴黎

　　由劉河北修女與同班同學席慕蓉的幫忙，彭萬墀申請到比利時皇家藝術學院的入學許可。1965年8月8日，他與段克明舉行婚禮。8月19日，兩人自基隆搭「四川輪」，海上航行兩天三夜到香港，預定由香港乘法國郵輪到馬賽，然後乘火車轉到布魯塞爾。他們先在香港等法國簽證，法國簽證沒有下來就不能上船去馬賽。兩人住到訂婚證婚人——當時在香港中文大學任教的虞君質先生家中。同班畢業回香港工作的蔡浩泉、沈春莘天天來陪他們，帶他們看當時臺灣還沒有的香港花花世界。他們乘墨綠色電車、紅色雙層巴士看北角、旺角、皇后大道，乘登山電纜車上太平山，遊九龍荔枝角的荔園遊樂場。入夜，港九渡輪上見大小船隻如燈火流走海面，岸邊高樓透亮著燈光。半山上的亮燈有如寶石般綴滿閃爍，鑽石山真如其名。香港亦如其名，水果店蘋果葡萄橙桔香，西點麵包店香草椰子奶油香，近海的風吹來海的鹹香，連帶小街小路上鹹魚鹹蛋的怪異香，香港的雜陳味道總會留在過客的記憶裡。然而香港的佳妙只是旅程的序曲，他們更等待法國領事館簽證下來好上到航往歐洲的郵船。一個星期過了，船就要開，簽證再不下來就只有退掉船票，改買飛機票直飛布魯塞爾。巧在前一個下午，法國簽證及時來到，兩人次日順利上船。

[左圖]
從昂坪纜車俯瞰香港灣一景。
圖片來源：黃怡綺攝影提供。

[右圖]
今香港灣夜景。圖片來源：黃怡綺攝影提供。

新婚小夫妻沒能同在一個艙房裡，因為男女分開的三等艙經濟許多。克明說，沒關係啊，各人先自由自由。她跟一位帶著兩個孩子的年輕法國太太睡上下舖，用英語聊幾句，也先認識一下歐洲人。這裡還先認識要成為謝里法第一位夫人的馬翠萍；一位住在法國的華僑跟彭萬墀聊上，這位先生說：「法國很好，特別對你們學藝術的人，為什麼要去布魯塞爾？就到巴黎吧！」船上一個月，大家吃喝玩樂一起，天天看海並不無聊，甲板上總看到海上飛魚成群飛過。郵輪由香港經西貢（今胡志明市）、新加坡，到了港口，船要停一天半天卸貨裝貨。乘客可以下船進入城市──當然你的護照得要是可通行的。萬墀、克明在西貢、新加坡都下了船，看這有華人、有華人文化的東南亞城市，也親切也新鮮。

新加坡港昔日的知名地標魚尾獅。圖片來源：周亞澄攝影提供。

　　船經錫蘭（今斯里蘭卡）可倫坡到印度的孟買。孟買，這個印度的大港口，又是印度、伊斯蘭、葡萄牙、英國文化集結的大城市。彭萬墀下決心，要趁機會認識一下。但是中華民國護照此時此地不通，怎麼辦？一位同船韓籍旅伴自告奮勇將護照借給他。反正東亞人的面孔南亞人看不清；克明無護照可借，只有待在船上。萬墀隨一小批人上岸，好熱鬧多顏彩的孟買！但顧不得看了，聽說這裡有最著稱的威爾斯王子博物館（Prince of Wales Museum），應該趕去好好參觀。果然，滿博物館的雕塑品，特別是象島洞窟石雕、古吉拉特邦的石雕、犍陀羅石佛雕、尼泊爾的黃銅佛雕；大批的袖珍細密畫、陶器、裝飾藝術、武器、海洋文物；還有歐洲繪畫藝術，太精彩了！彭萬墀看了可真是流連忘返，同船多人繞一圈博物館紛紛回到船上，他還一直在館裡轉著。船就要起錨開航，段克明急了，萬墀可趕得回船？船嗚嗚嗚笛之前，總算見他氣喘吁吁跑回來，大郵輪再向西行。新婚海上蜜月驚險插曲！

1965年，彭萬墀、段克明搭乘法國郵輪「寮國號」遠赴歐洲。

經吉布地不敢再下船，過到紅海經蘇伊士運河就見地中海，馬賽港在望。海上三十一日，1965年9月20日清晨，法國寮國號（Laos）大郵輪停泊法國南方馬賽港。這個法國著名影星莫里斯・雪佛利（Maurice Chevalier）與李絲莉・卡儂（Leslie Caron）主演的電影《春江花月夜》（Fanny）裡的大港市，萬墀與克明來不及停腳，就匆匆拖著行李買火車票，北上巴黎。

巴黎遠東學生中心，過去曾到四川傳教、能說四川話的蘇神父與他的表妹祕書奧思海小姐接待萬墀與克明，非常熱誠。他們的辦公室在盧森堡公園對面斜斜的坡路上。奧思海小姐帶他們到盧森堡公園另一頭的學生宿舍，在這裡遇見了臺大外文系畢業又喜愛美術的李明明、金戴熹；早一年來的同班同學何順榜、徐維平來看他們；高兩班的李文謙、廖修平、謝里法都見到了；還有夏陽、蕭明賢當時都在巴黎。這麼多藝術朋友在此，萬墀跟克明說，我們也就留在巴黎吧，不去布魯塞爾了。

當然，迫不及待去看美術館。羅浮宮、印象館、巴黎現代美術館看下來，彭萬墀更想，怎麼可以離開巴黎？看了琳瑯滿目各式各樣的畫，手也發癢了急著要動筆。但宿舍的房間究竟小，正好廖修平說：「到我們賴比瑞亞酒店（Hôtel Libéria）的旅館來住，那裡比較寬敞，可以畫畫。」太好了，就把沒有完全打開的行李由宿舍搬到旅館。馬上去買畫材，克明幫忙把畫布釘上內框，彭萬墀就鉛筆、油畫筆動起來。過一些時日，同學朱寶芬說她住的那棟樓有個閣樓空出，可以去住那邊。萬墀和克明就又搬到德朗布爾路（Rue Delambre）。這裡可算是他們第一個小家，而且儼然像個畫室。

住法國要辦居留，這時李元亨也到了巴黎。兩人商量到巴黎美院註冊可以拿到學生證，好辦手續。素描、繪畫兩人都很熟悉了，就學雕塑

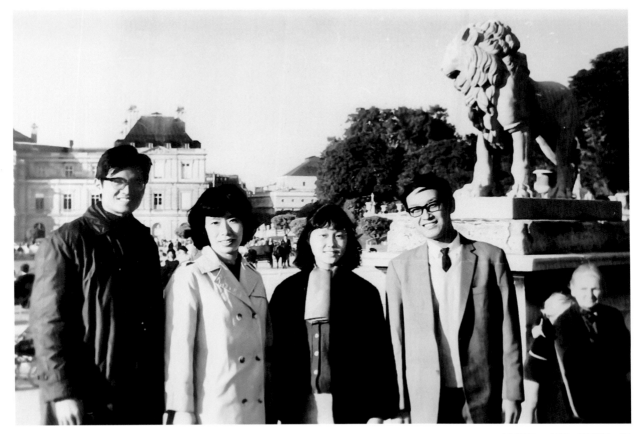

1965年，右起：彭萬墀、段克明、吳淑真、廖修平於盧森堡公園前合影。

吧！於是李元亨、彭萬墀進了巴黎美院雕塑教室，克明註冊學法文。就這樣在巴黎待下來，而且一待幾十年。

短暫抽象畫的延續

彭萬墀落足巴黎的1965年，巴黎和大西洋對岸紐約的新藝術，由美術館、畫廊所展，藝術家所談，皆是抽象、抒情抽象、抽象表現主義、繪畫性抽象、幾何抽象、後繪畫性抽象（繪畫性抽象之後的抽象）、色面藝術、硬邊藝術、歐普、光動（Kinetic Art，又稱機動、電動藝術），再則是美國的普普藝術（包括新達達、集合藝術），法國的新現實主義等，一連串新辭彙與圖像在彭萬墀的眼耳中。

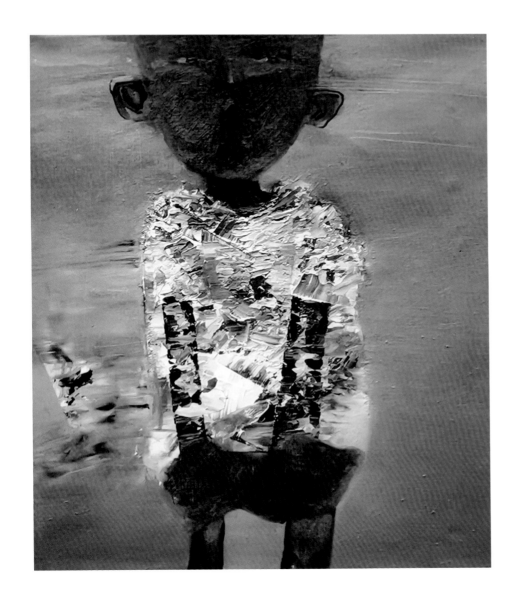

彭萬墀，〈孩子與紙飛機〉，
1965，油彩、畫布，
55×46cm。

巴黎美院雕塑教室去了幾次，彭萬墀發現自己還是比較喜歡畫畫，就大部分時間待在家裡畫畫。畫什麼呢？知道巴黎抽象畫仍當道（不論那種抽象），想自己在臺灣做的一些抽象嘗試也應還有繼續挖掘的可能。想要畫畫了，面對釘好的畫布，畫筆一動，似乎線與色就自然構成色塊與分隔的色面。當然，畫家是應該有意志的，普普可能的用色、光動藝術對光的處理，此時也已打入畫家的意識。於是意識成為意志，帶動新意念的表現，如後來畫家的女兒彭昌明所追述：「他就創作了不少

[左頁圖]
彭萬墀，〈段克明畫像〉，
1965，油彩、畫布，
41×33cm。
這張畫是彭萬墀到巴黎後的首張畫作。

彭萬墀，
〈綠、黃、黑的組成〉，
1965，油彩、畫布，
97×130cm。

抽象的構成，構圖的色彩令人感到傳統京劇中的黑、白、金、紅等鮮豔的色彩，在畫面肌理上也嘗試著焚薰的特殊技法，融合了硬邊抽象的時代語言，表現出特殊的抽象性象徵效果，在風格上既現代又富民族特色。後來又放棄複雜的技法，回歸到純粹美術語言的追求，即放棄繪畫，改向純粹形與色的立體結構裝置。」

席德進此時在巴黎，來看畫。幾次看畫以後，歡喜地對彭萬墀說：「一定大有可為。」席德進是個對畫十分熱情、十分敏感的人，他能夠喜歡別人的藝術。他喜歡夏陽的畫，也喜歡這時候彭萬墀的畫，而他自己在嘗試一些新方向。席德進又是心胸寬廣的人，他帶彭萬墀看巴黎大小畫廊，把他知道的巴黎畫壇情形及經驗全都說出。

[右頁圖]
彭萬墀，
〈黃、黑、金的組成〉，
1966，油彩、畫布，
100×81cm。

54　　海與藝術世界

彭萬墀，〈黑、紅、金與書法的組成〉，1966，油彩、畫布，100×81cm。

　　巴黎第七區大學路有一個「大學畫廊」，擁有多位抽象畫家。此時杭州藝專畢業，曾是臺師大教授的朱德群也屬此畫廊。彭萬墀請了畫廊主持人到住家兼畫室的閣樓來看畫，主持人看了馬上表示願意為他開展覽，這是1966年，來法的第二年，彭萬墀有了在法國的第一個展覽，展出抽象畫。開幕式當天，朱德群也到場。朱先生誠懇地給他意見，大家

彭萬墀，〈金屬與紅色管在黑
色背景上〉，1966，複合媒
材，92×73cm。

相談甚歡，往後保持了聯繫。因朱德群曾是師大的老師，彭萬墀也把他
看成長輩。

　　在此之前，有一日，彭萬墀進到一家咖啡館，見兩個中國人在那裡
談話，就趨前打招呼。兩位先生問他哪裡來？他說臺灣來的，並自報姓
名；兩位也自我介紹，他們即是熊秉明與周麟。周麟在中華民國駐法大

使館工作，對藝術十分關切熱心。熊秉明原自西南聯大哲學系畢業，到巴黎後受羅丹啟示進入雕塑領域。熊秉明十歲時就曾隨數學家的父親來過巴黎。法文、英文、德文都非常好，博覽藝術群書。他雕塑之餘，書法論及其他藝術論的著作也深入精湛。他那時的夫人是瑞士人，是著名教育家裴斯塔洛齊（Johann Heinrich Pestalozzi）的姪孫女兒。他們在瑞士有渡假屋，請了彭萬墀一家人到瑞士，帶他們看瑞士的湖光山色，看瑞士的藝術朋友。較後，熊秉明介紹程紀賢給彭萬墀。程紀賢原學音樂，後來對中、外藝術史感興趣，又從事文學創作。那段時候，三人經常在一起談論藝術。

　　抽象畫展後的一年，萬墀和克明的一對雙胞胎女兒誕生。此時彭

1979年，左起：楊允達、熊秉明、彭萬墀、林風眠、朱德群、段克明、董景昭、馮葉於朱德群畫室合影。圖片來源：王曼詩攝影提供。

萬墀夫婦已離開住的閣樓，搬到醫院大道（Bd. de L'Hôpital）的兩小間公寓。先有劉國松來，後有莊喆、馬浩夫婦帶著一女一兒歐美行來到巴黎，大家住在一起。五月畫會舊友重逢，有話說不完。

　　1968的5月，響動世界的法國「六八學潮」爆發，全法陷入不安定狀況。廖修平、謝里法、夏陽、江賢二、柯秀吉、張南星、蕭明賢相繼赴美。席德進在此前已回臺灣，巴黎期間，他到蒙馬特山上為人畫像，很能生活。回到家中自己創作，他把一些水彩畫給彭萬墀看，彭萬墀認為他應該回臺灣，回去畫淡水河的美景，席德進果然結束巴黎生活回到臺灣。他開始畫些臺灣山巒鄉野民居，也到金門畫閩南古厝，對臺灣鄉土性藝術顯著的提供了一個面貌。彭萬墀說：「席德進因此進入臺灣也

1979年6月，右起：彭塏墀、段克明（立者）、卓以玉（坐者）、彭萬墀、陳建中、陳琨妮（後方坐者）、裴斯塔洛齊（前方坐者）、熊秉明（坐者）、柯錫杰合影於巴黎熊秉明寓所。圖片來源：許芥昱攝影、藝術家出版社提供。

巴黎羅浮宮博物館一景。

是中國美術史。」

走的走，來的來。彭萬墀、段克明一度也想回臺灣，但是何順榜、徐維平還留下來，侯錦郎到了、侯美智也到。1969年，陳英德和學音樂的女友張彌彌也來了，接著是曾仕猷、吳以玲，然後是鍾慶煌、洪俊河，還有一些香港來的畫友。又熱鬧起來，還是繼續留在巴黎吧！

難捨羅浮宮

最令彭萬墀難捨巴黎的還是羅浮宮。到巴黎的第二天就急著去看了。師大期間，廖繼春老師應邀赴歐美考察，回到學校教室對學生說：「新藝術並未使我吃驚，是古藝術讓我驚倒。羅浮宮裡，不要說文藝復興前後，就是18、19世紀的新古典浪漫主義繪畫都令人佩服。就只看大衛〈拿破崙加冕〉巨構中，景的架構、人物的安排、衣裝的質感，連地面的處理，都很了不起。」彭萬墀來法國雖然開始作抽象畫，還是經常要到羅浮宮。不是報到而已，是有系統地，仔細地看。

「羅浮宮是世界最宏偉、最富盛名的博物館之一。」這是所有人

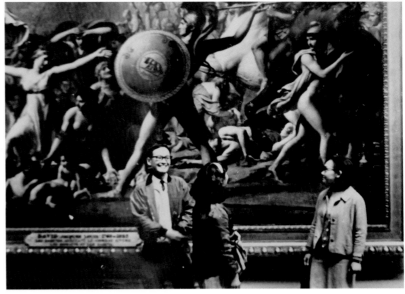

談起羅浮宮的第一句話。原是法蘭西王菲利普‧奧古斯都（Philippe II Auguste）於12世紀起建的一座城堡；14世紀查理五世（Charles V le Sage）改為法王居住和主政之處；後漸又失去王室居所的作用；到法郎索瓦一世（François I）才又將羅浮宮恢復為國王在巴黎的行宮，收藏品逐漸形成規模。隨著歷代整整修修，自亨利四世（Henri IV）起，為王室工作的藝術家和工匠便居於此。路易十四（Louis XIV）時，將美術、雕刻、建築學校也遷入羅浮宮。以博物館形式向公眾展示王家收藏則是路易十六（Louis XVI）提出的計畫。到1793年，法國第一共和拿破崙‧波拿巴（Napoléon Bonaparte）執政時開始整治，才正式宣布對民眾開放。

彭萬墀來巴黎的1960年代，還沒有貝聿銘為羅浮宮入門設計的玻璃金字塔，還沒有分設非洲藝術部、美洲藝術部和大洋洲藝術部及伊斯蘭藝術部。那時有埃及古代藝術、希臘、伊特魯立亞、羅馬藝術及東方古代藝術品的部門。當然自第一執政到稱帝的拿破崙‧波拿巴、復辟的路易‧菲利浦（Louis-Philippe I）到第二帝國拿破崙三世（Napoléon III）以來整理出的歐洲雕塑、繪畫的幾個長廊最為顯著，另有藝術物件及圖形藝術廊等。

羅浮宮是一部藝術大百科全書，藏有三十萬件以上的藝術品，經歷八個世紀法國王朝的建設與收藏，特別是法郎索瓦一世和路易十四收藏了極多的法國、義大利和法蘭德斯的作品，路易十四又購買了大量荷

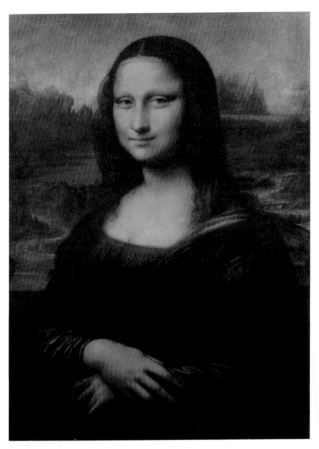

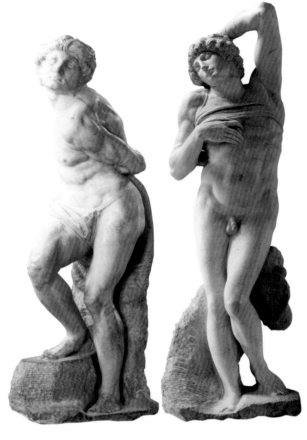

蘭（當時的低地國）、西班牙、德國的繪畫。博物館共有歐洲繪畫八千餘件，觀眾如何全部看完？彭萬墀常到訪羅浮宮，常看的還是繪畫部門，但怎麼看？

　　一般人到羅浮宮，最先急著要看〈蒙娜麗莎〉，這世界最有名的一幅畫，李奧納多·達文西繪於1503至1506年。由於法王法郎索瓦一世之請，畫家自義大利米蘭來到法國羅瓦河城堡居住，將此畫帶來，後來送到羅浮宮。在羅浮宮義大利繪畫長廊，達文西的作品還有〈洞窟聖母〉、〈聖母、聖嬰和聖安妮〉等；大學時代，彭萬墀擁有一本俄國作家梅瑞斯屈可夫斯基（Dmitri Mereschkowski）的《諸神復活——達文西傳》，一直帶在身邊，一讀再讀，成為良伴。這本書早給他文藝復興時代的印象。

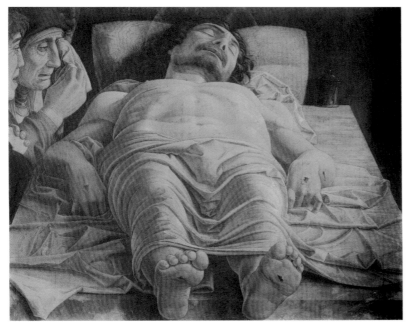

[左圖]
曼特尼亞，〈基督之死〉，
約1500，油彩、木板，
68×81cm，
米蘭布雷拉美術館典藏。

[右圖]
曼特尼亞，〈聖・賽巴斯丁〉，
約1480，油彩、木板，
255×140cm，
巴黎羅浮宮博物館典藏。

　　羅浮宮的義大利繪畫長廊中，人們還會看到拉斐爾所繪〈抱子聖母〉、〈聖約翰〉等。羅浮宮沒有文藝復興三傑米開朗基羅的繪畫，只有〈反叛的奴隸〉、〈垂死的奴隸〉兩件大理石雕在雕塑部門，彭萬墀每次經過都要多看幾眼。義大利繪畫長廊中又有拉斐爾的老師佩魯吉諾（Pietro Perugino）和米開朗基羅的老師吉蘭戴奧（Domenico Ghirlandaio）等人的作品，不要忘記還有波蒂切利（Sandro Botticelli）、喬爾喬涅（Giorgione）、提香（Tiziano Vecelli）、丁托列托（Jacopo Tintoretto）、威羅內塞（Paolo Veronese）。文藝復興早期與彭萬墀精神最相通的應是曼特尼亞（Andrea Mantegna），羅浮宮有他的〈聖・賽巴斯丁〉、〈榮耀聖母圖〉、〈帕納索斯〉、〈基督之死〉等畫。但彭萬墀感動最深的是〈聖・賽巴斯丁〉和米蘭布雷拉美術館（Pinacoteca di Brera）的另一幅〈基督之死〉（又名〈安息的基督〉），那種基督教殉難精神。說到文藝復興之前的繪畫，奇馬布耶（Cimabue）和喬托（Giotto）都是彭萬墀所愛。13、14世紀的歐洲初早繪畫，多基督受難的主題，基督的受難也是人的受難，這是彭萬墀往後要掌握的繪畫精神。

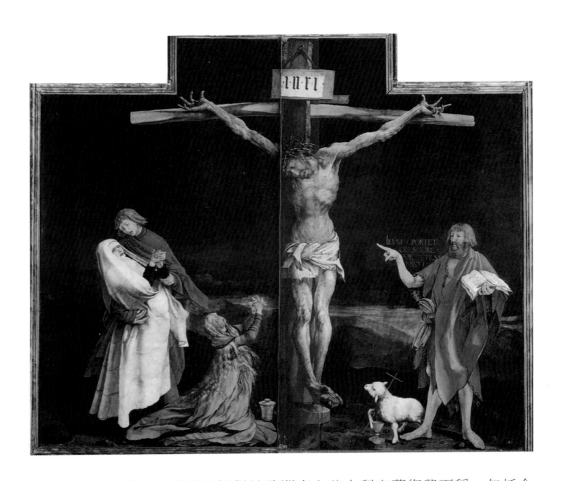

格呂內瓦德，〈釘十字架〉，1515，油彩、木板，269×307cm。

　　歐洲北方畫派是相對於歐洲南方義大利文藝復興而稱，包括今日荷蘭、比利時，過去被稱為法蘭德斯的地區，以及北部德語區一帶的繪畫，在羅浮宮占另一大部分收藏。法蘭德斯方面，如凡・德・魏登（Rogier van der Weyden）的〈受胎告知〉、凡・艾克（Jan Van Eyck）的〈聖母和掌璽官羅蘭〉、梅姆林（Hans Memling）的〈聖・雅克和聖・多米尼克之間的聖母與聖子〉；德語區方面，如丟勒（Albrecht Dürer）的〈自畫像〉、克拉納哈（Lucas Cranach）的〈站在風景中的維納斯〉、霍爾拜因（Hans Holbein）的〈克利夫的安妮〉等，都是著稱的繪畫。北方畫派畫家中，凡・艾克與霍爾拜因等人對彭萬墀啟發很多，前者在比利時根特的教堂畫〈崇拜神祕羔羊〉的啟示，決定了彭萬墀由抽象走向寫實繪畫；後者在瑞士巴塞爾美術館的〈基督在墳墓中〉一畫、該館中較早於霍爾拜因的格呂內瓦德（Matthias Grünewald）的〈釘十字架〉、還

彭萬墀，〈受難〉，1965，
油彩、畫布，97×130cm。

有法國科爾馬的恩特林德美術館（Musée Unterlinden）中格呂內瓦德的九
幅伊森海姆祭壇畫（Isenheim Altarpiece）的〈釘十字架圖〉等，給彭萬墀
受難造型的暗示。

　　羅浮宮收藏的歐洲巴洛克、古典、新古典、浪漫時期作品同樣
不勝枚舉。巴洛克藝術有義大利的卡拉瓦喬（Michelangelo Merisi da
Caravaggio），法蘭德斯的魯本斯、林布蘭特（Rembrandt van Rijn）；
古典藝術有法國的普桑（Nicolas Poussin）、洛漢（Claude Lorrain）；新
古典藝術有大衛（Jacques-Louis David）；浪漫藝術有傑利訶（Théodore
Géricault）、德拉克洛瓦（Eugène Delacroix）等。這些，彭萬墀都輪流造
訪。一個時期，每天彭萬墀能在羅浮宮尚未開放給觀眾之前，先行進
館，能在極安靜的氣氛中仔細審視端詳，領會西方歷代大師的名蹟。

凡‧艾克，
〈崇拜神祕羔羊〉，
1425-1432，油彩、畫布，
137×237cm，
比利時根特市聖‧巴佛教堂
典藏。

〈崇拜神祕羔羊〉的啟示

　　對歐洲文化藝術有興趣的人來到歐洲，除了看美術館，就是看教堂。中國人初到歐洲，處處見到教堂，教堂中心都供奉著基督受難釘十字架的苦像，這樣沉重鬱悶的氣氛，如惡夢般地讓中國人吃驚詫異，但這裡卻包涵著西方文化的支柱。

　　因為張弘在布魯塞爾開展覽，希望彭萬墀自巴黎過去看看。彭萬墀想，順路也去參觀一下比利時、荷蘭一帶的美術館和教堂。他早由畫冊上知道比利時根特市（Ghent）的聖‧巴佛教堂（St. Bavo's Cathedral），有凡‧艾克（Jan van Eyck）的〈崇拜神祕羔羊〉祭壇畫，這一定要去看的。這巨幅祭壇畫由凡‧艾克兄弟繪於1425至1432年間，現置於教堂側翼的

一室。每日定時由神職人員戴白手套為排隊等候的觀眾打開柵門，然後啟開折合的屏扇。彭萬墀看了〈崇拜神祕羔羊〉，寫下詳細的觀感：

· 二十四幅油畫的折疊分割，在繪畫語言形式上，都有特殊的必要性。各個部門都畫得鉅細無漏，極盡精緻。對自然界的觀察，人物、風景、靜物，從整體到局部，都深入考究。

· 此畫構圖巧妙，空間、設色、光的轉換，加上題材內容的豐富，使得畫面美不勝收。

· 畫家的本領不僅僅在專業技巧，更重要的是他能掌握一切現實物質條件，經由創作的實踐，將所有現實的元素轉化提升到精神境界。

· 〈崇拜神祕羔羊〉整個作品的中心稱〈羔羊的崇拜〉，由三個主題構成。那是石砌銅鑄的天使噴泉、羔羊的祭臺和白鴿的聖靈。畫家必須以形象圖畫來表現這個豐富、複雜、神祕的寓意。畫家將這三個主題，以上、中、下三個據點放在同一垂直線上，來作對比，作辯證。

· 看銅鑄天使噴泉的絲絲泉水，水的流動本來就隱喻著時間；在羔羊祭臺上，羔羊的血液如水，血液的循環聯繫著心跳，維持著生命。心跳的脈搏

【關鍵詞】
凡·艾克的〈崇拜神祕羔羊〉祭壇畫

〈崇拜神祕羔羊〉在比利時根特市的聖·巴佛教堂中，是當時法蘭德斯的畫家凡·艾克於15世紀所作，這巨幅可折疊的木板上油畫，共分二十幅（或二十四幅）畫面。自前面看，分上下兩層。下層中央即大主題畫「崇拜羔羊」、左邊是猶太士師和基督教騎士、右邊是隱士和朝聖者；上層中央是王者基督、童貞女、聖施洗約翰、左側是亞當和歌唱的天使、右側是奏樂的天使和夏娃。轉到背後，上層是四幅「聖告圖」及四位王者聖者，下層依次是奉獻者、施洗者約翰、傳福音的約翰、奉獻者之妻。當時凡·艾克創製了一種完善的油彩溶劑，和油畫的最後塗層——凡尼斯（Vernis），使得他們畫的燦爛色彩一直保留至今幾乎未變。

像口鐘，鐘的擺動猶如分秒，成為時間的計數。另外，這裡還包含著《聖經》上基督的話：「我的血將變成酒，神奇般打開質變的意識。」至於鴿翼白衣天使的聖靈，更是金光萬道，道道的光芒象徵著生命的光輝。光也象徵著時間的明亮。畫幅中構成垂直線上的三個主題，巧妙地辯證了時間中的變質，由泉水到血液再上升為光芒。這一切，畫家都是用形象來作對比，自然得不著痕跡。表面上，一幅燦爛美麗的人物風景畫，卻暗藏著《聖經》中神祕無盡的寓意，如陽光般的沐浴著人的心靈，滋養著人性。

〈崇拜神祕羔羊〉的文化基礎，是建立在基督教精神上。法蘭德斯畫派的特點是由自然主義提升到神祕主義的境界，使人聯想到17世紀荷蘭史賓諾莎（Baruch de Spinoza）的「神性普存於萬物」哲學、林布蘭特畫作中的神光靈現、維梅爾（Jan Vermeer）畫中一堵牆、一扇空窗、一紙書信……處處都透露著神意。

〈崇拜神祕羔羊〉留給彭萬墀深刻的印象，在往後的日子裡，常常會浮現在他腦海中，無論在專業和生活上，幾十年來，漸漸地化為他生命積澱的一部分，同時也成為他對文化反思的佐證。

彭萬墀自荷、比旅行回來，決定將只談精神表現的抽象繪畫擱置，由現實再出發，由現實真確深度的描繪來求精神的境界，自形的呈現來作形而上的追求。

4.

寫實繪畫路

來巴黎頭兩年，數不清多少次沿著塞納河走到羅浮宮。在羅浮宮，彭萬墀深入認識了義大利早期文藝復興的繪畫與北方早期法蘭德斯畫派。第二年的5月，比利時、荷蘭之旅，除了在根特市聖・巴佛教堂見到凡・艾克的〈崇拜神祕羔羊〉，又到阿姆斯特丹，在荷蘭國立博物館看到林布蘭特的多幅畫作，那裡比在羅浮宮所見，更令人感到林布蘭特的氣勢與神髓。

「返回巴黎後，深思這些大師們的傑作，都以對人的描繪表現人類心靈的豐富。畫家自覺必須回歸於自己的內心深處，以自己生命經驗的感受為泉源來取得靈感，在1967年得雙生女的同時，很巧合地也誕生了他的藝術風格。」昌明回述和姐姐昌黎出生時，畫家父親的新繪畫開始。

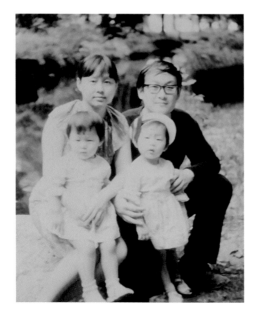

[本頁圖]
1970年，彭萬墀、段克明與雙生女兒合影於巴黎文森森林（Le bois de Vincennes）。

[左頁圖]
彭萬墀，〈核〉，1968，
油彩、畫布，100×81cm，
圖片來源：Serge Veignant攝影、
彭萬墀提供。

最初「家」的寫實

「畫家對於西方繪畫的興趣，特別在於人文主義的傳統，該傳統特別挖掘出人的問題，一方面是悲劇性的探索，另一方面又是形而上的感應。我們可以理解到畫家的興趣，是在他發現了中國繪畫傳統所欠缺的，而在他內心詢問的人性本質裡，在西方的傳統中，得到了尖銳當代性的回聲。」女兒寫說。

「個人的歷史，就成為人類歷史的單元，也成為詢問人性本質的開始。『家』的主題也是他風格形成時最早的主題。」女兒再敍。

彭萬墀關切人，與人最密切的是家。比荷之行回來的7月，雙胞女兒昌黎、昌明誕生。新婚兩年，兩個人的家變成四個人。自己成了父親，想起自己的父親，想到過去的家。父親在臺北，暫時不能回去見面；外祖母、母親、兄弟姊妹在四川，已經很遙遠了，但是珍藏的過去一幅全家福的照片掛在牆上（P.14左圖），總是望著，想著。一天，拿起畫筆，勾畫的不是無定形、無象的線，是人的臉龐、身影。試畫下一個過去的父親，試畫下一個過去的母親，再看看畫架近旁小床上入睡的一對新生兒，將她們畫在這對父母親的胸前吧。這即是1967年的〈家I〉，彭萬墀第一幅「家」的描繪。畫一個不戴眼鏡的父親，畫一個編髮辮的母親，這對年輕父母中間，一個張口哭叫的幼兒，是「家」描繪的第二幅——〈家II〉（P.74）。到1968年，畫家將父、母親頭上半部截去，只畫口唇微啟、藏青長衫的父親；雙唇閉合、淡灰旗袍的母親；長衫旗袍腰間，各一嬰兒，在睡？在想？完成了第三幅「家」的構圖——〈家III〉（P.75）。

再想想自己過去的家，照片上那個全家福的家早已破碎，故事長久了，而且斷裂。用三個畫框、畫布來裝那個故事吧。〈家——三聯作I〉（P.76），畫面下方五分之三空白，五分之二的上方是竹篾編的蓆與壁。一幼兒，男，四肢抽搐、頭上青筋暴露，張口大哭；〈家——三聯作II〉（P.77）是一個完整的家，黑長衫的父親、灰旗袍的母親端坐藤椅

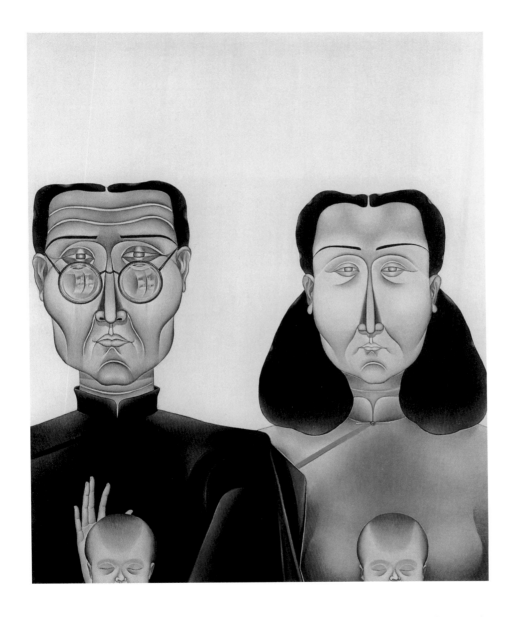

彭萬墀，〈家 I〉，1967，
油彩、畫布，100×81cm。

上。背後，二哥露出頭與上身，兩眼低低。旁側，大姐其實是大哥，大
哥性情溫柔細緻，便把他畫成大姐的形象。父母膝下，男女兩幼兒乖乖
蹲坐；〈家──三聯作III〉（P.78）上半畫面全空白，下半畫面只破藤椅一
張，家人都不見了。原來藤椅圓背上的圓圈沒有了，椅背中央的編藤破
裂，空出一個形，似人頭的側影，在空想嗎？這幅三連作，自1967年畫
到1968年。

　　畫一幅比較開心的「家」吧，就有1968年的〈家的照相〉（P.79），父

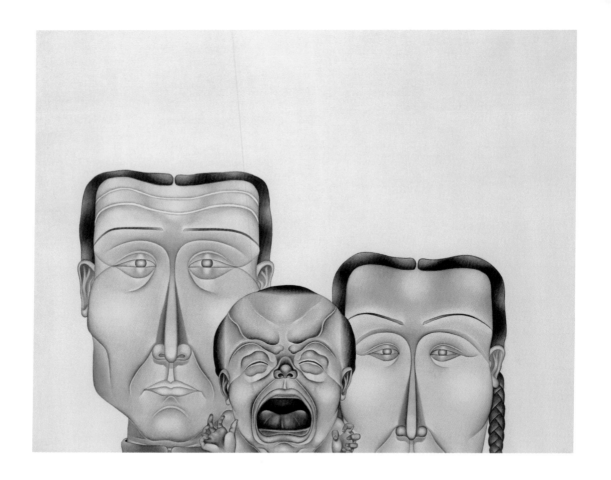

彭萬墀，〈家II〉，1967，
油彩、畫布，81×100cm。

親、母親、孩兒微微笑意著，這是畫家以後幾十年的人物畫都難得有的
輕淡的笑容，在黑框邊的相框中。

　　雙生嬰兒成為這個家的核心。畫家父親畫這家的一對〈核〉（P.70），
像蘋果中心的兩顆籽，並列在畫布下方。兩嬰兒頭部，僅占全畫布的
二十分之一，其餘一片空白。是畫家想，全世界的嬰兒，所有嬰兒的未
來，都是一片空白未知？還是作為父親的他，祝願兩女兒將有未來廣大
的空間，未來寬廣的人生？也是純繪畫性的探索，以極小的主題制衡寬
闊的空間，以視覺感應到形而上的精神性。

　　目前，這個家的中心應還是孩子的母親。是她，掌理家中的大小
事；是她，承擔理家的一切辛勞。彭萬墀畫兩孩子的母親（P.80），妻子
克明，還是新娘時的克明。畫家給新娘梳兩條少女的髮辮，披上暗隱花
紋的輕紗，給她穿上白緞的禮服，禮服胸口與半袖上綴織端莊的花朵。
腰間，同於頭紗的白紗裙款款曳下。新娘雙手一推，幼女男嬰在膝前，
預告著，婚禮之後，這個家，有了女兒，又會有男兒。

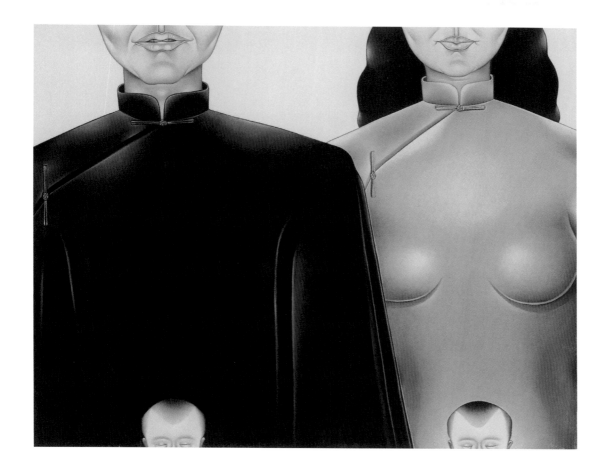

彭萬墀，〈家 III〉，1968，
油彩、畫布，81×100cm。

　　雙生女兒一出生在黎明之前，一出生在黎明之後。週歲過，父親畫
她們小童的模樣。父親單獨畫昌黎，又單獨畫昌明。〈昌黎畫像〉（P.81）
中，背景是極深的暗藍，黎明前出生的她穿深藍的衣衫，領口綴著朵朵
織花，手臂紗袖如青花瓷般優美。她手持康乃馨，注定一輩子孝悌愛
信。長大以後是助人救人的大醫師。父母年長時，「她成為一家之主，
家中大小事轉到她手。」這是母親的話。〈昌明畫像〉（P.83）中，黎明後
見到天光的她，穿著白色織衣，背後如太陽的蓮蕉花盛開，上下各式花
朵四圍，明亮黃色的花蕊、花心。昌明長大後成為藝術史教授，識遍世
界光燦藝術，特別是父親畫作的整理與析解，她一手掌握。

　　昌黎、昌明兩歲時，有一個大眼睛亞麻色頭髮的小朋友，是一位弗
里斯先生（Marcel Fleiss）的女兒，希望畫家也為她女兒畫像，就有了1969
年的〈海倫・弗里斯畫像〉（P.82）。畫家給這小女童穿上深藍的衣裝，腦
後一片如雲的深藍，令畫面平穩莊麗。法國1960年代安適人家的女兒，
小小年紀即雅然自重。女童手抱鮮紅雞冠、翎羽片片的大公雞。想這位

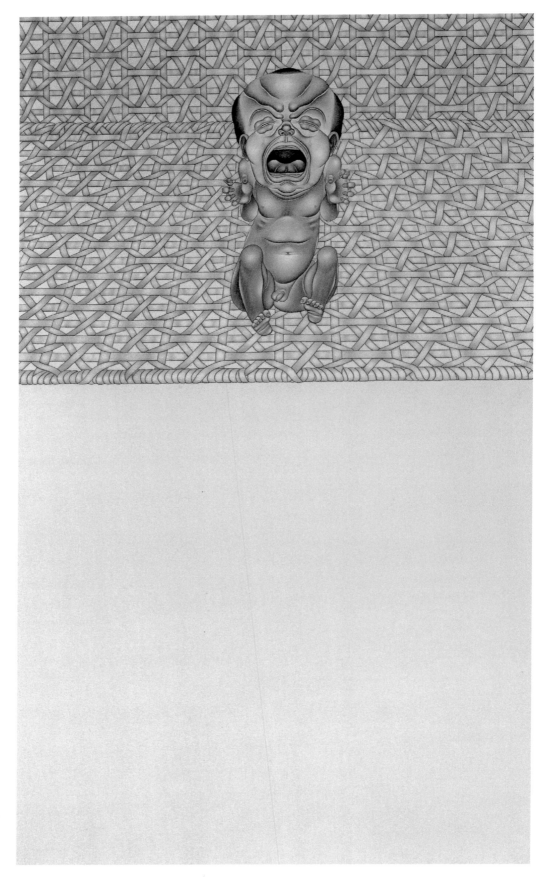

彭萬墀，
〈家──三聯作Ⅰ〉，
1967，
油彩、畫布，
195×130cm。

彭萬墀，
〈家──三聯作 II〉，
1967，
油彩、畫布，
195×130cm。

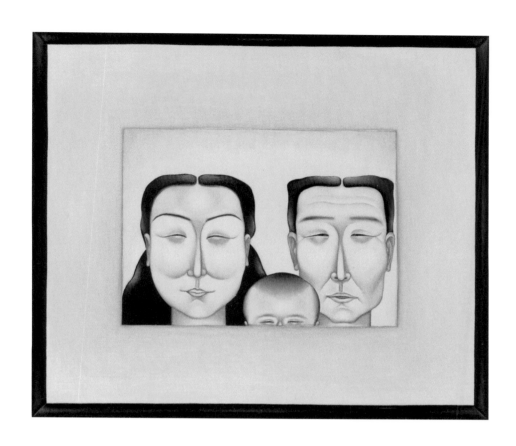

彭萬墀，
〈家的照相〉（局部），
1968，油彩、畫布。

藝術品收藏家的女兒必是一生衣食豐足，生命如公雞啼唱般光明響亮。
這大概是畫家最為豐饒喜感的畫作。

　　彭萬墀所繪這三女童外，家的三連畫中的第二張〈家——三聯作
Ⅱ〉（P.77），畫面下方蹲坐的另一小女童與一小男兒，是他畫中人物最令
人會心莞爾的。那小女童身著藍絲絨短袖洋衣裙、深藍小鞋，瀏海短髮
飽滿雙頰，嫩胖小手膝上雙交，自保而持重，應是畫家回憶他遙遠的家
中姐妹的幼時，也可能借了此時昌黎、昌明的合一寫照；男幼兒太雋永
了，白緞圍兜開襠，布鞋小腳內搭，兩手撫膝半握。小臉上有最舒泰自
在的神情，眉長、鼻圓、嘴含笑，閉目養神不理天下事，是未諳人事前
的萬墀？還是昌黎、昌明未來小弟弟昌華的預想？

　　說來彭萬墀自己的寫照，應或是〈家——三聯作I〉和〈家Ⅱ〉中那
個兩眼腫大、青筋暴露、手足抽搐痙攣、口舌大張，號叫狂哭的男嬰。

［左頁圖］
彭萬墀，
〈家——三聯作Ⅲ〉，
1967，油彩、畫布，
195×130cm。

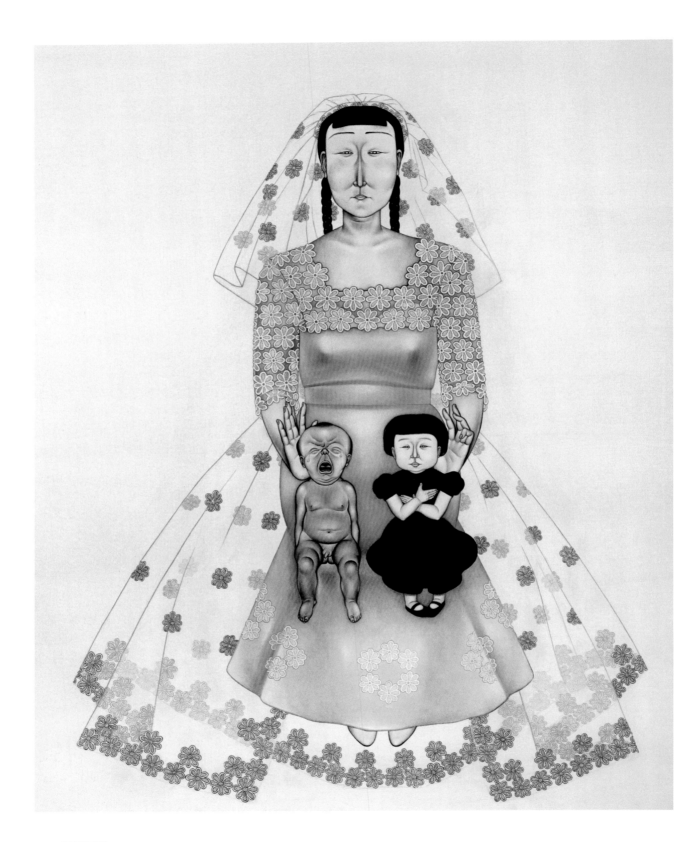

彭萬墀，〈昌黎畫像〉，
1968，油彩、畫布，
22×16cm。

他哭喊什麼？未完全長大以前別離了母親，一別多年，失去母親的傷
痛，離開家鄉後的動盪不安。為什麼？因為戰亂，因為誓不兩立的紛
爭。三歲時聽到的日機轟炸聲，國共內戰的炮聲，這不只是他一個人的
不幸遭遇，是許許多多人的遭遇，還有更甚悲苦慘痛的。他想到中國近

[左頁圖]
彭萬墀，〈新娘〉，1968，
油彩、畫布，162×130cm，
圖片來源：Serge Veignant
攝影提供。

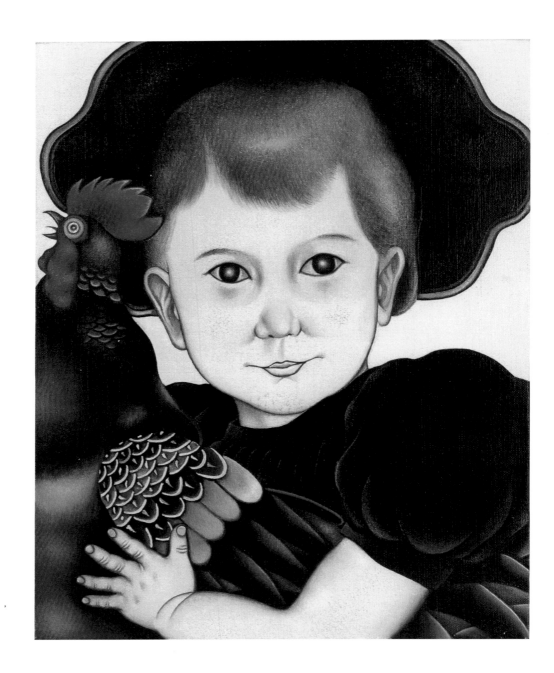

彭萬墀，
〈海倫·弗里斯畫像〉，
1969，油彩、畫布，
41×33cm。

代史種種，世界自來歷史的種種，就自己化為號哭的嬰兒。

這一系列「家」與「家人」的作品，「並不在於模仿外在的形象，而是從內在的感應所產生的特殊視野。線條的準確度所達的真實，比現實更加真實，因為他賦予形式以思想的特殊方式產生力量。」又「畫家嘗試以最精簡的語言來顯示根本，以使得形、色達到它最具表現力的強

[右頁圖]
彭萬墀，〈昌明畫像〉，
1968，油彩、畫布，
61×46cm。

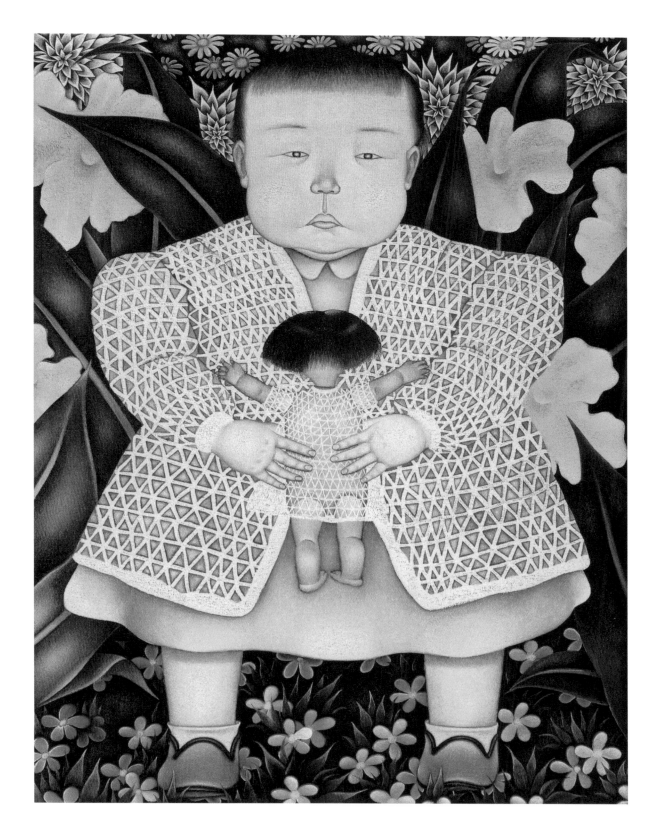

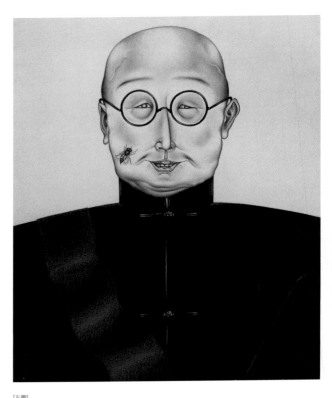

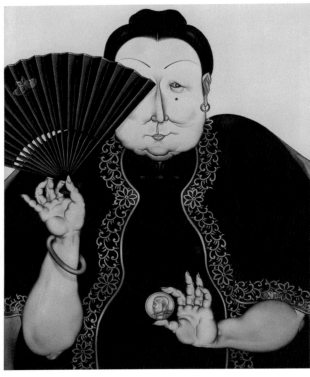

度。『一些畫作』表示出形式上的極端濃縮，集中在主要線條、色彩、塊面上。色彩的選擇傾向冷和素淨，空白的使用也加強了形而上的涵意。」昌明如此看這父親最初的寫實畫。

畫近代人物

　　法國爆發1968年大學潮，全國罷課罷工，大大小小遊行，建築物上四處塗鴉，公物被破壞，巴黎一片混亂。這是一場革命，轟動世界。巴黎居留近三年，以一個東方人來看，法國已經是一個上軌道的國家，社會制度的發展的確讓人看到中國戰國時代《禮記》〈禮運大同篇〉的理想。法國人有禮有儀，有仁有義，而這場革命，說出了這個國家的人民看到社會還未完全公平正義，還在多方面要求更多、更完善。

　　彭萬墀想，我們自己的國家呢？自古以來的中土，小國紛爭，外族

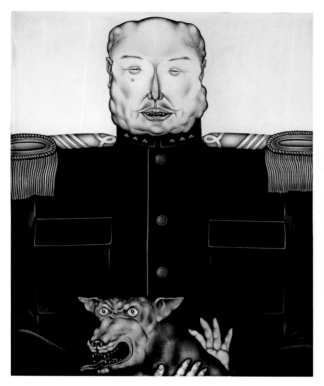

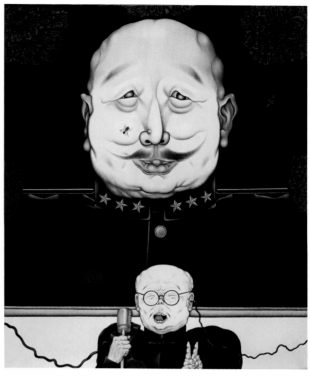

入侵，平民起義，朝代更替。近代的中國，持續外患內憂，人民困頓流離。此間，有霸道者、強權者，有被壓迫者，也有反抗者，於是受難、犧牲事比比可聞，傷亡殘酷的場面可想而見。再者，兒時聽大人講，也還看到四川軍閥時期的餘緒。他腦中留下一些權貴、貴婦的影像，他們空顯架勢，虛妄浮華，說來自欺欺人，卑劣可笑。作為一個畫畫人，他強烈地想描繪他們。

　　他畫〈官僚I〉及〈官僚II〉，藏青對襟裝，紅彩帶加身，卻有大蒼蠅在臉頰上、大蒼蠅在鼻頭上；他畫〈將軍抱狗〉，大將軍肩上架著勳章而滿臉贅肉，冷血兇殘一如他手抱的惡狗；他畫官僚坐上紅彩結的〈黑汽車〉（P.86），駕駛者身無寸布；他畫官僚張口結舌在麥克風前的〈演講〉高論，背後鏡框中有更大的官僚三角眼冷觀；他畫官僚的女人，〈看錢婦人〉見錢眼開、卻打著摺扇遮住另一眼；〈塗口紅的婦人〉（P.87）雍容自賞，而不自知庸俗；〈抱狗婦人〉（P.88）珠玉貂皮纏身，

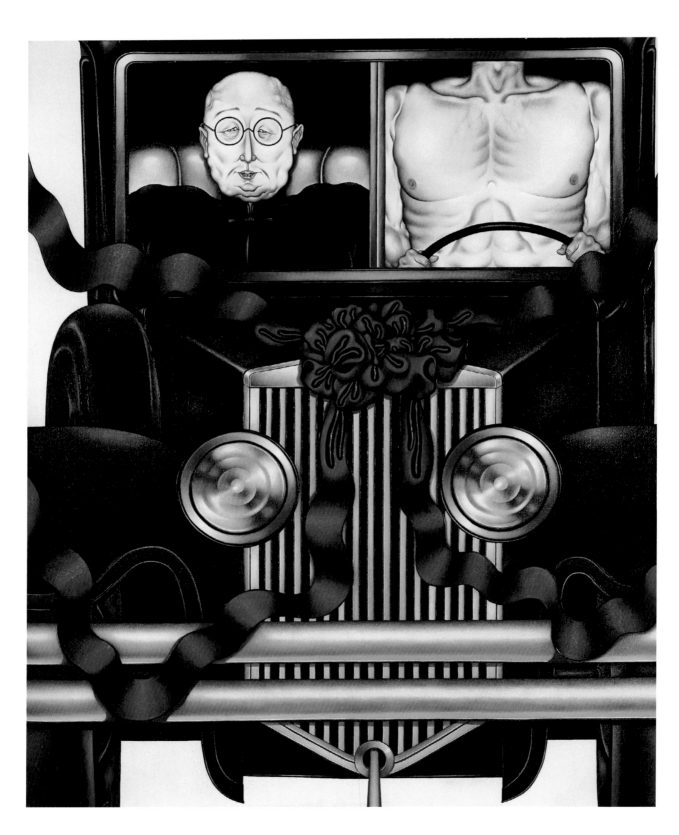

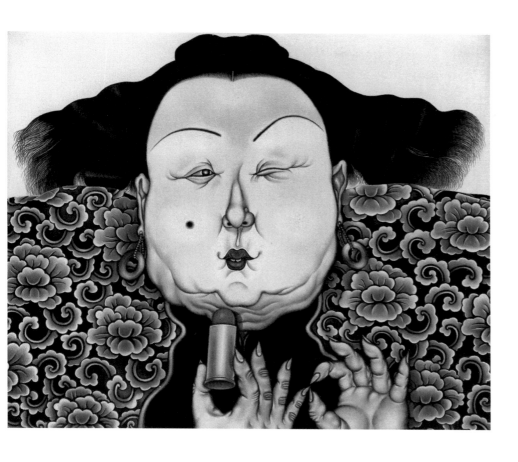

彭萬墀，〈塗口紅的婦人〉，
1970，油彩、畫布，
46×55cm。

細細斜眼看人，還有所暗示。

　　彭萬墀畫不能自主受控的人，如〈入伍〉（P.89左上圖）、〈關〉（P.89右上圖）；受迫害之情如〈懸崖〉（P.89左下圖）；死亡慘狀如〈詢問〉（P.89右下圖）及二連畫—〈死胎〉（P.91左上圖）的腸管臍帶外露；大尺幅〈屍布〉（P.90），大面屍布覆蓋腳底，朝前直躺的屍身，婦人掩鼻；〈支解〉（P.91下圖）車輛機件如破開的腸肚，枕墊上下雙親僵躺，孩兒狂哭，此畫繪作了四年，是極力之作；〈士兵的背後〉（P.91右上圖），槍與背袋、骨架、筋肉、血管、斷指，前後細繪十年。這些畫中，畫家極盡筆墨強化令人難忍的情狀，讓觀者看了要發問，怎麼是如此？為什麼如此？但是觀者會不得不看，看了不能忘，而不忘的還更是畫家對畫面張度、力度的處理呈現。

　　楚時屈原寫〈國殤〉、〈離騷〉；宋時岳飛填〈滿江紅〉；文天祥作〈正氣歌〉。彭萬墀當然熟讀過這些詩篇，他正面地畫「為國盡

[左頁圖]
彭萬墀，〈黑汽車〉
（又名〈看我33號〉），
1969，油彩、畫布，
162×130cm，
法國國家造型藝術中心收藏，
圖片來源：Philippe Wang
攝影提供。

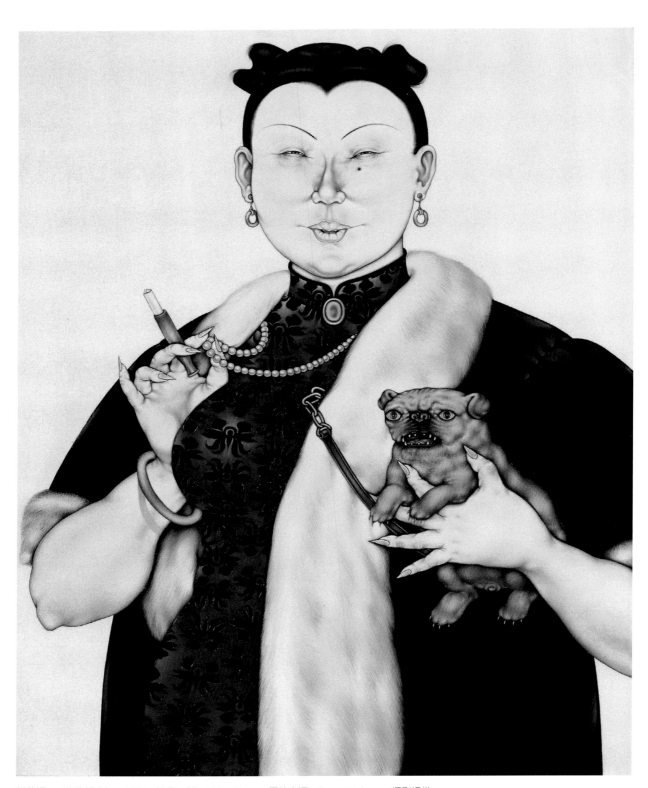

彭萬墀，〈抱狗婦人〉，1974，油彩、紙，100×81cm，圖片來源：Serge Veignant攝影提供。

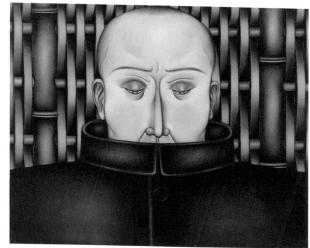

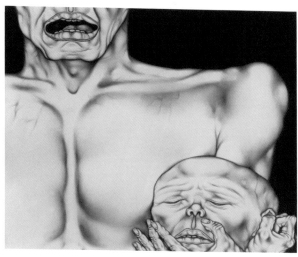

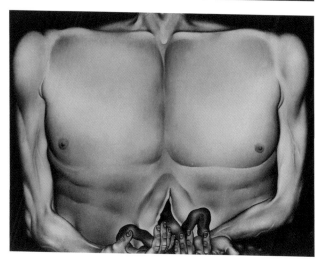

忠」、「為國殉難」這樣的事。他畫〈祖國〉（P.92），母親以雙手撫著孩童的頭，孩童是我們，母親是祖國。祖國與我們低低的在畫布下方中央，其餘一片空白如天地悠悠。彭萬墀此畫中象徵祖國的母親，當為最不朽的母親畫像；他畫〈國殤〉（P.93），為國而殤的靈浮在水面，為國而殤的魂飄在太虛。此情此恨，浩浩渺渺，無盡無休。〈國殤〉是彭萬墀最少著油墨的畫，卻是最引人進入無涯空間的作品。

如此在「家」的主題的描繪之後，彭萬墀畫了近代人物。「從個人的歷史，畫家進入群體的歷史，然而始終著重於內心的特殊感應。歷史是以個人的良知來觀照，以對宇宙性的悲劇感給予啟示。藝術工作者乃

[左上圖]
彭萬墀，〈入伍〉，1968，
油彩、畫布，46×55cm。

[右上圖]
彭萬墀，〈關〉，1968，
油彩、畫布，46×55cm。

[左下圖]
彭萬墀，〈懸崖〉，1970，
油彩、畫布，46×55cm。

[右下圖]
彭萬墀，〈詢問〉，1970，
油彩、畫布，46×55cm。
原作為彩圖，此圖版為作品的黑白攝影。

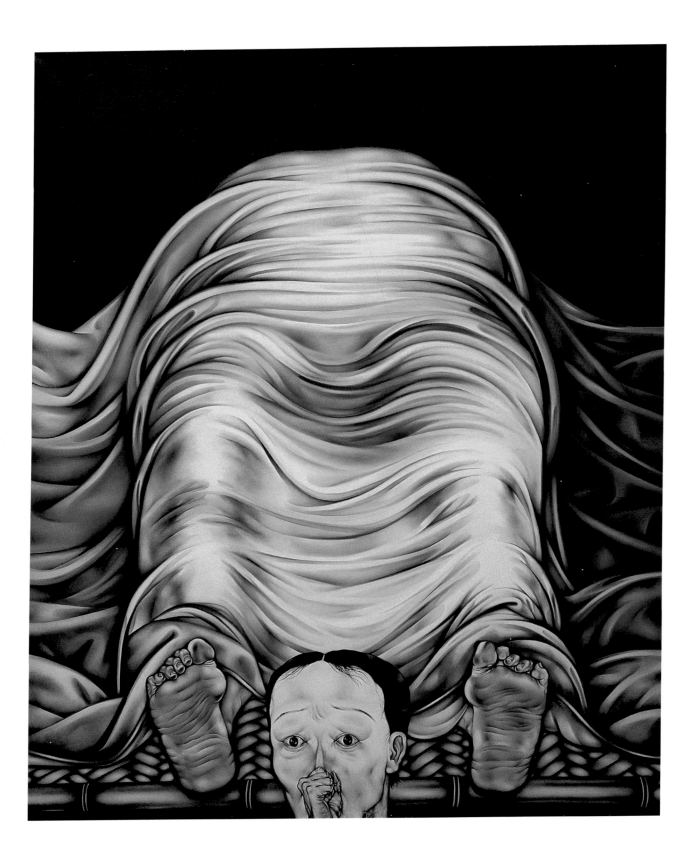

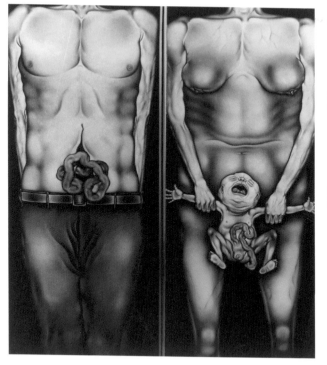

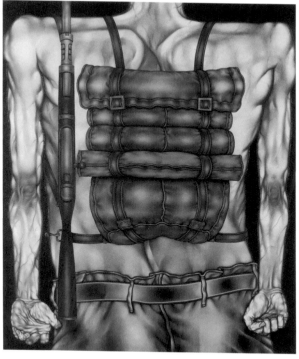

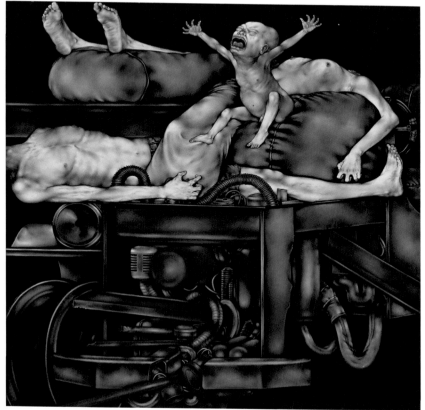

[左上圖]
彭萬墀，〈死胎〉，1970，油彩、畫布，
110×45cm×2。
原作為彩圖，此圖版為作品的黑白攝影。

[右上圖]
彭萬墀，〈士兵的背後〉，1971-1980，
油彩、畫布，100×81cm。

[下圖]
彭萬墀，〈支解〉（又名〈號哭〉），
1971-1974，油彩、畫布，195×195cm，
圖片來源：Jean Dubout 攝影提供。

[左頁圖]
彭萬墀，〈屍布〉（又名〈看我40號〉），
1971，油彩、畫布，163×130cm。

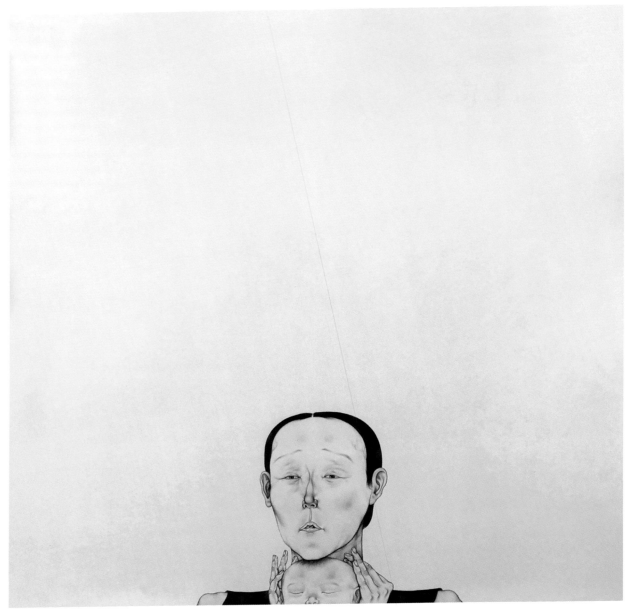

彭萬墀，〈祖國〉
（又名「母與子」），
1972，油彩、畫布，
130×130cm，
法國國家造型藝術中心收藏。

是關注時代的見證，以社會的各種人物來繼續對人性探索。」彭昌明又
析談。

病人・瘋婦・玩偶

「對人性的探索，也引發出畫家對疾病的關懷。」彭昌明談到。

即使爆發法國學潮，1968年對彭萬墀來說是不錯的，申請到巴黎年
輕藝術家嚮往的「國際藝術城」（Cité Internationale des Arts）。這裡比先前

彭萬墀，〈國殤〉，1972，
油彩、畫布，130×130cm。

住的小閣樓或兩小房間寬敞許多，一家四口住得舒適，工作時搬動畫幅
也方便順手，彭萬墀極奮力地工作。然而1970年，每隔一小段時候，就
心臟快速跳動、呼吸不暢、全身不適，妻子克明就要送他到醫院急診。
這種症狀，是在1960到1970年代常聽到人們說起的「痙攣質症」，病因
即是工作與生活的壓力。由於常跑醫院，彭萬墀對醫療人員與病人注意
起來。

　　他畫〈冰凍的睡眠〉（P.97上圖）、〈病人〉（P.94左圖）、〈病的孩子〉（P.97下
圖）油畫，幾乎是藍顏料一色。

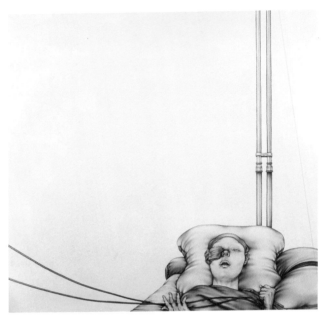

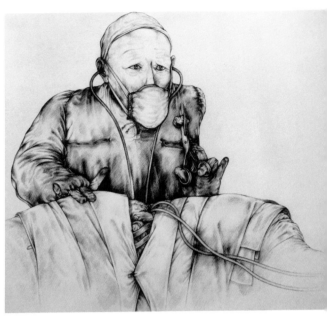

此時段，彭萬墀素描作品較多，多幅名為〈病人〉、〈冰凍的睡眠〉、〈生產〉的鉛筆在紙上局部描繪身體與病榻的素描；又有〈外科醫生〉、〈浴缸中的婦人〉的繁複素描構圖。臉部或身體局部外，是繃帶、被單、枕墊、病人插管，病房水管的部分詳細寫繪；另外，他畫母親與孩兒的親吻、擁抱等。

「關於生命的神祕，物質之外尚有精神感應。在素描中線條與空間的關係，主題從空莊中隱隱出現，相似中國畫中山石從雲層中顯示一般，使得在描寫人體時得以提升到充滿氣韻的境界。畫家精簡表現的主題，選擇極少符號的形象，例如臉、眼光、手、布……，用以組織內心的形象，而成為內在潛意識的風景。」彭昌明析論。

一位師大藝術系的後期同學住進精神病院，萬墀和克明去看她。其實這位同學只是輕度的心理障礙，住了一小段時日也就出院了。只是兩次的探訪同學，彭萬墀不意中瞥見一位怪異的女子，這是位相當不輕的精神病患者。看了她，畫家久久不忘她的形象。他作了許多草圖，然後是一張大素描和一幅油畫。素描畫瘋婦全身，油畫則只畫半胸以上、手

[右頁上圖]
彭萬墀，〈生產〉，1979，
鉛筆、紙，75×108cm。

[右頁下圖]
彭萬墀，〈浴缸中的婦人〉，
1972，鉛筆、紙，
尺寸未詳。

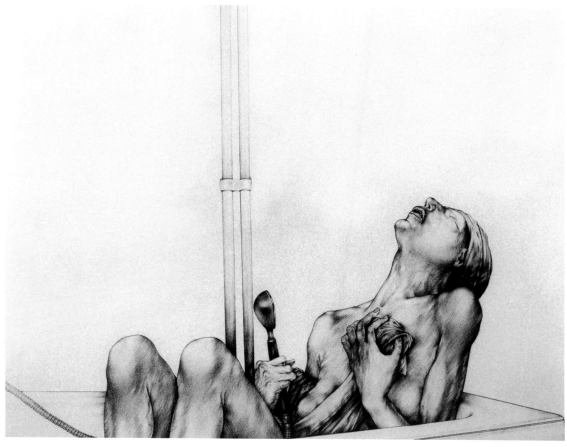

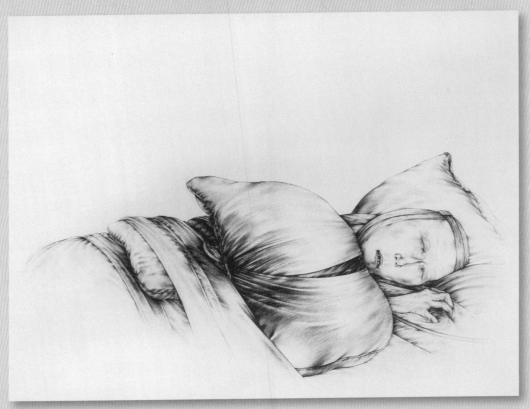

［上圖］彭萬墀，〈病〉，1972，鉛筆、紙，56×77cm。
［下圖］彭萬墀，〈病Ⅴ〉，1974，鉛筆、紙，57×76cm。

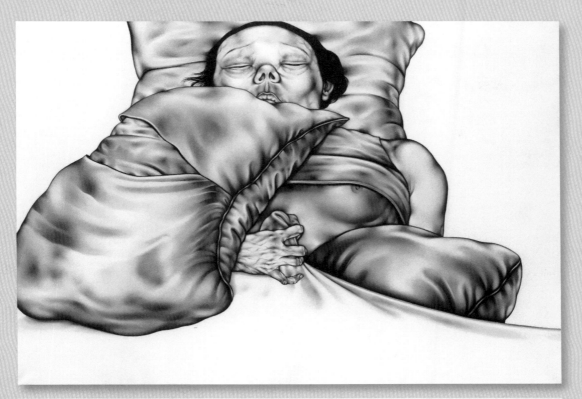

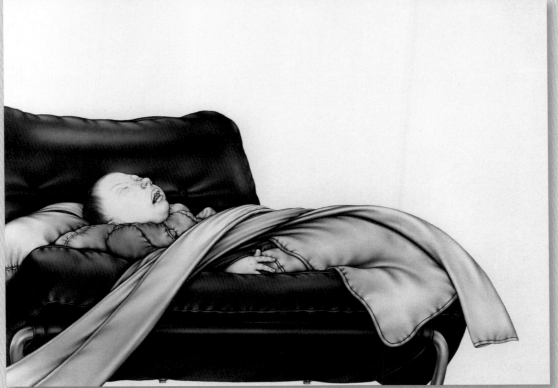

〔上圖〕彭萬墀，〈冰凍的睡眠〉，1971，油彩、畫布，81×116cm。
〔下圖〕彭萬墀，〈病的孩子〉，1976，油彩、畫布，73×100cm。

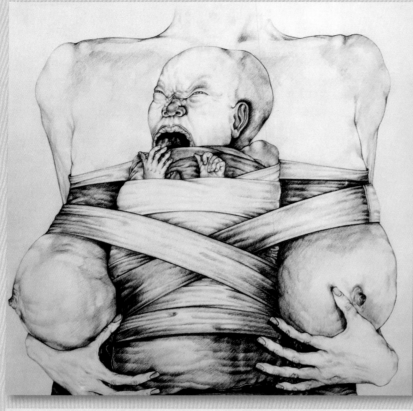

彭萬墀，〈新生兒〉，1972，
鉛筆、紙，尺寸未詳。

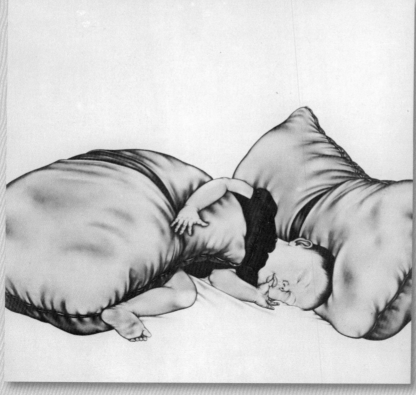

彭萬墀，〈入睡〉，1973，
油彩、畫布，80×80cm。

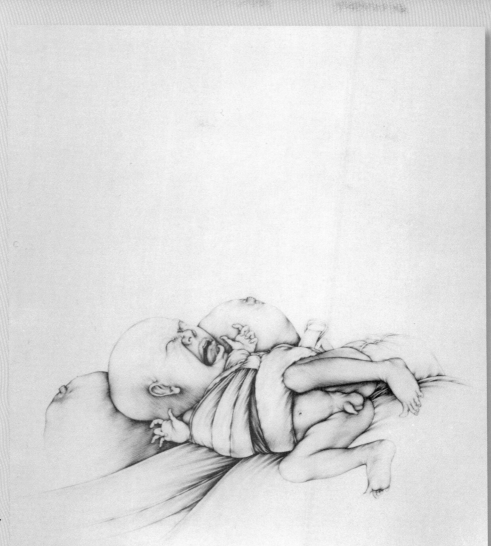

彭萬墀，〈號哭的嬰兒〉，
1973，鉛筆、紙，
76×57cm。

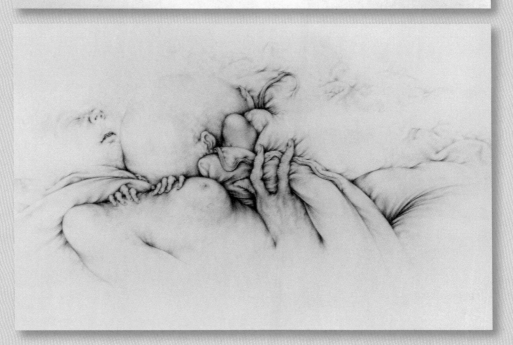

彭萬墀，〈母與子〉
（又名〈親密交談〉），
1980，鉛筆、紙，
56×77cm。

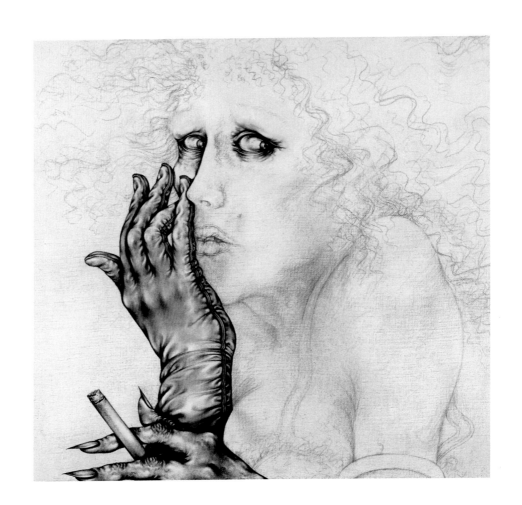

彭萬墀，〈瘋婦〉
（又名〈戴手套的婦人〉），
1983，油彩、鉛筆、畫布，
46×46cm，圖片來源：
Philippe Wang 攝影提供。

和頭部的寫繪。對這組〈瘋婦〉（又名〈戴手套的婦人〉）的作品，彭昌明在她的法文論述中，特別詳細析解。主要她談素描中明處與暗處的黑白對比，與陰影之間過渡部分的暈化；油畫中，她看到畫家只以油畫處理夾著菸的指甲、尖尖的手、另一戴手套之手，以及眼眶深陷的眼部。畫家強化這些部分，其餘留下鉛筆素描。油畫看來似未完成，但是昌明指出，若畫家以油畫全部繪出，勢必減弱那些強化的部分。這種彭萬墀部分油畫、部分素描的相搭，由試探、探求，而成為一種表現之必要。

　　「現代生活中，人性的瘋狂，如瘋婦眼光的疑慮，雖是在凝視外界事物，同時也是朝向內面的反省自覺，這也引發出對人性昇華的可能性，提出嶄新的詢問。」昌明如此析論。

　　國際藝術城居住期間有限，克明努力奔走，才又申請到法國文化部為藝術家在維尼亞街（Rue Vergniaud）新建的畫室兼住家。新家樓上樓下

[右頁圖]
彭萬墀，〈瘋婦〉
（又名〈戴手套的婦人〉），
1980，鉛筆、紙，
108×75cm。

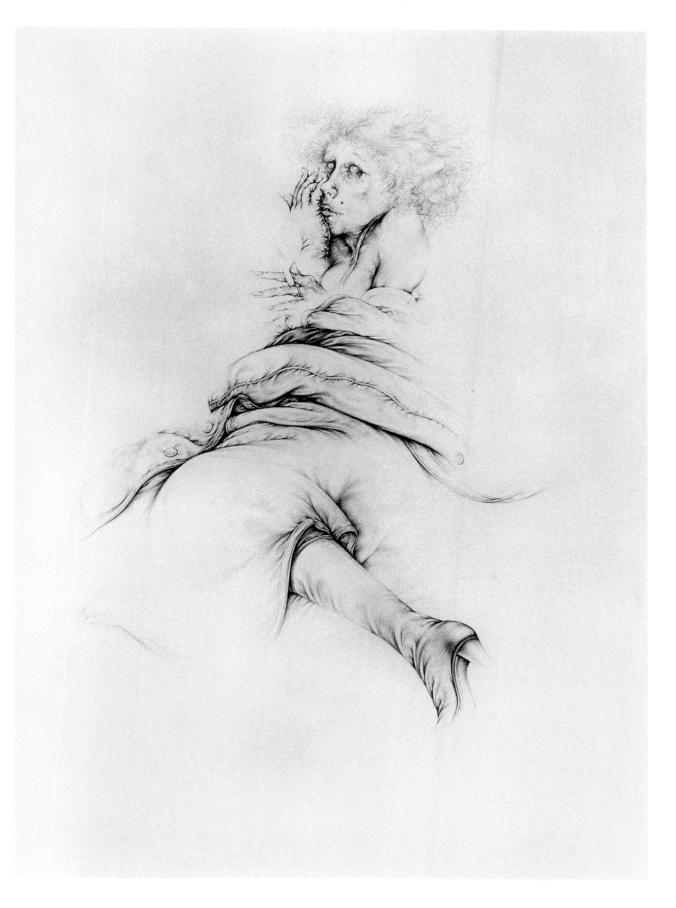

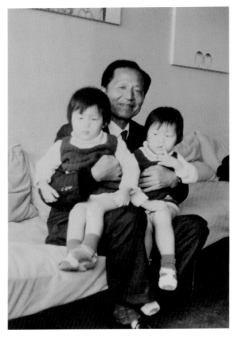

太寬敞了。樓下畫室把畫聚在一起，也只占一小角。在旁的起居室，什麼也沒有，就買兩個木頭腳架、一張甘蔗板張出一個飯桌，買來磚頭、木板條架起成書架。牆上空空，掛點什麼裝飾品吧！就跑跑舊貨市場，找到幾個被剝去衣服，四肢不全的舊時娃娃掛了起來。萬墀與克明一向喜歡請朋友吃飯，克明一手好菜，大家吃了難忘，經常再來。吃飯聊藝術之間，大家不免要看看牆上的娃娃，有朋友讚許這些娃娃藝術感十足，有的朋友不敢吭聲，心裡暗想：「可怪了！」

這些怪怪的娃娃1976年起，成為彭萬墀素描的主題，他稱它們為「玩偶／物件」。畫家給它們著上衣裝，有時一腳套上皮靴，另一腳斷趾裸露，有的手或手指截斷，也有裝上孩童的雙手。瓷質或塑料的臉，畫出肌膚的彈性。玻璃珠的眼睛，放出人的目光。有玩偶在枕墊間；有玩偶上下相疊。另外，玩偶「蛻變」聯作包括：〈蛻變I〉蟲蟲在玩偶上、〈蛻變II〉玩偶在草葉間、〈蛻變III〉只小花草葉一束，玩偶不見。彭萬墀總是想到時間使事物蛻化、變遷，他畫玩偶，是畫出他的傷時感懷。

彭萬墀，〈蛻變 I〉（三聯作之一），
1977，鉛筆、紙，75×108cm。

彭萬墀，〈蛻變 II〉（三聯作之二），
1977，鉛筆、紙，75×108cm。

彭萬墀，〈蛻變 III〉（三聯作之三），
1977，鉛筆、紙，75×108cm。

「通過玩偶的身體，對時間的消逝長期沉思追蹤。玩偶，即使由於想像，成為我們自身不安的界說，讓我們看到，玩偶在畫上變動，就像我們人身命運的變動。」彭昌明的法文著述裡這樣闡明。

畫商們

一位成功的皮毛商，也是超現實畫派重要的收藏家弗里斯，1969年在第6屆巴黎雙年展時，見到彭萬墀的油畫作品〈黑汽車〉（P.86），立即想買下，但畫家暫時不想割愛，即請畫家為他女兒海倫畫像，這是萬墀在巴黎賣出的第一幅畫（P.82）。後來弗里斯也成為巴黎著名的畫商。

住進維尼亞街的大畫室後不久，鄰居畫室的韓國畫家來敲門，介紹一位名叫克夏須（Kerchache）的老先生。原來這位老克夏須有一批海報之類的東西，請懂得裱畫的韓國畫家裱褙，又看看韓國畫家的畫。好心的韓國畫家說：「也看看隔壁中國畫家的畫吧！」克夏須老先生就來了，見了彭萬墀的畫，興奮地說：「我兒子一定會喜歡你的畫。」

彭萬墀，〈娃娃Ⅲ〉（局部），
1976，鉛筆、紙，
56.5×76.5cm。

待年輕的賈克·克夏須（Jacques Kerchache）從國外歸來時，由父親陪
同來了。他專門從事原始藝術的研究與收藏。2006年，法國席哈克總
統（Jacques Chirac）任內起建收藏原始藝術的布朗利美術館（Musée du quai
Branly）開幕，克夏須曾是重要顧問，布朗利美術館的圖書館更以他的
名字命名。他也喜愛現代藝術，並常舉辦現代藝術的展覽。克夏須一口

〔左上圖〕1978年，法國畫家艾里翁（左）與彭萬墀合影。
〔右上圖〕1981年，右起：段克明、瑪利亞·格拉齊亞·艾明南特（Maria Grazia Eminente）、西班牙藝術家阿羅約在巴黎合影。
〔左下圖〕1982年，彭萬墀（右）在卡爾·弗林克畫廊的個展開幕時，與卡爾·弗林克合影。
〔右下圖〕1978年，法國藝術家格夫根與彭萬墀（左）合影，攝於巴黎彭萬墀畫室。

氣買下彭萬墀當時的全部素描。那是1971年底。第二年為他開「素描個展」。畫展一開，全部作品都被訂走。克夏須馬上打電話說要來買油畫；彭萬墀回說，油畫暫時不想賣；克夏須說：「你不賣，我就把畫展關了！」彭萬墀還是不賣油畫，他就真的在展期未結束就關上畫廊的門。如此，彭萬墀中斷與克夏須的合作。

不多時，卡爾‧弗林克（Karl Flinker）來接洽彭萬墀。當時弗林克畫廊擁有經紀畫家康丁斯基（Wassily Kandinsky）、克利（Paul Klee）、克普卡（František Kupka）、馬涅里（Alberto Magnelli）。弗林克提出獨家經營、按時持續買畫的合同，彭萬墀接受了。

因為彭萬墀工作慢，不急於開個展，只參加團體展。格夫根（Wolfgang Gäfgen）也在同時加入弗林克畫廊，克拉贊（Peter Klasen）、阿羅約（Eduardo Arroyo Rodríguez）、埃佑（Gilles Aillaud）、雷斯（Martial Raysse）、艾里翁（Jean Hélion）、莫尼諾（Bernard Moninot）等人逐漸進入畫廊。三年過去，彭萬墀準備充足，1977年，才在弗林克畫廊舉辦油畫與素描展。展覽時，過去支持他的克夏須趕來買油畫，與克夏須的友誼就延續下來。1982年，彭萬墀在弗林克畫廊開第二次個展。這之間，弗林克持續規律買畫，都如期付款。有一回，弗林克付了兩次同一畫作的支票，彭萬墀退還一張，畫商說從來沒有畫家退回支票的。弗林克一直支持彭萬墀，直到1991年將畫廊轉給義子皮爾‧布呂雷（Pierre Brullé）。2007年，皮爾‧布呂雷畫廊為彭萬墀舉辦一次大型回顧展。

除畫商畫廊將他介紹給收藏家外，畫家選擇比較隱居的生活，盡量避免過多的展出，但每次展出都得到熱烈的回響。1974年，他應邀參加芬蘭赫爾辛基阿黛濃美術館（Ateneum Art Museum）的「ARS 74」展

1980年，艾里翁（左1）、雷斯（右2）、段克明（右1）合影於艾里翁別墅。

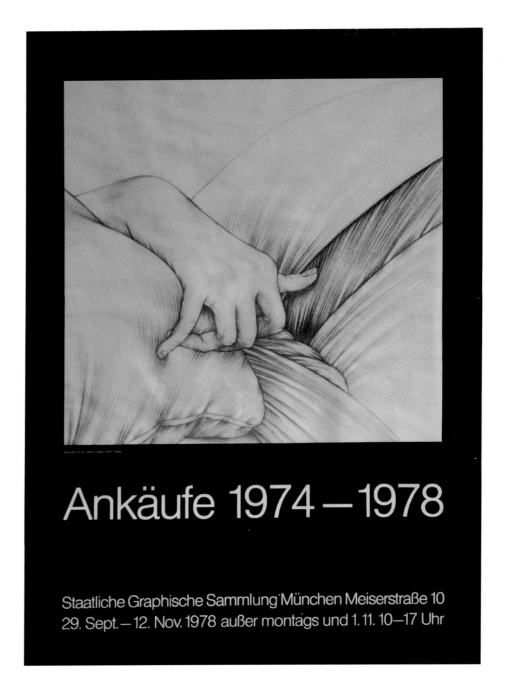

Ankäufe 1974—1978

Staatliche Graphische Sammlung München Meiserstraße 10
29. Sept.—12. Nov. 1978 außer montags und 1. 11. 10—17 Uhr

1978年，彭萬墀的素描〈病
IV〉局部被德國慕尼黑素描、
水彩、版畫收藏館選用為海
報。

覽；1977年他參加德國「卡塞爾第6屆文件展」，是早年參加此重要當
代展的中國藝術家；1978年，德國慕尼黑素描、水彩、版畫收藏館（Die
Staatliche Graphische Sammlung München）舉辦包括歷代與近代的「新進收藏
展」，選擇了他的作品為展覽海報；1979年，巴黎現代美術館舉辦「法

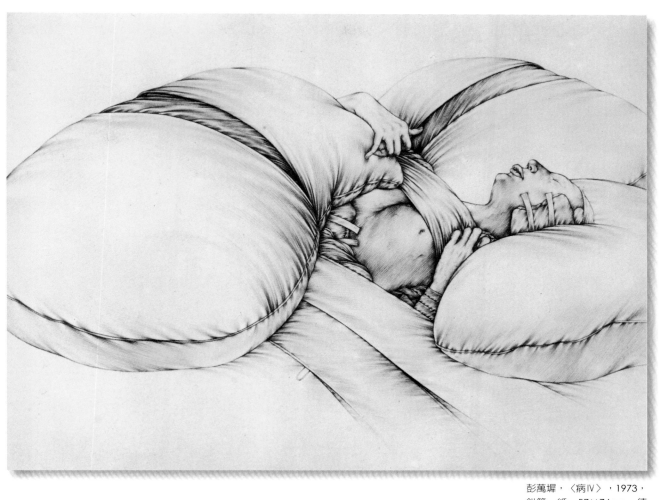

彭萬墀，〈病IV〉，1973，鉛筆、紙，57×76cm，德國慕尼黑素描、水彩、版畫收藏館典藏。

國68／78-79：藝術趨向展」，他被認為是此時期法國的重要當代藝術家而受邀展出；同年，法國里爾美術館（musée de Lille）舉辦現代美術與西方歷代大師的作品來作比較的「彼此之間」特展，彭萬墀的作品〈屍布〉(P.90)與曼特尼亞的作品對比展出(P.63左圖)；1994年法國阿貝城（Abbeville）布雪・德・佩特博物館也作新舊藝術對比展，將畫家一系列的人體素描與館藏作品並列討論。該市美術學院院長向畫家談起，他曾對人體主題感覺到無法再畫，但看到畫家作品後重獲信心，將會向他的學生說，人體表現在現代仍然有很大的可能性；2002年，法國圖爾寬（Tourcoing）美術館，也在索戴（Sordet）夫婦的收藏中，把畫家的作品與館藏作品對比。例如彭萬墀的〈三王來朝〉與林布蘭特的畫作比較。

5.

「畫想」的衍變

物換星移巴黎十五度秋，地球轉到1980年。藝術家們往往傷時，感懷人、事、物的變遷，就如彭萬墀畫玩偶的蛻變。其實，世界不總是由成而壞、滅、空。時間的移轉，也可轉出更佳境。十五年來在巴黎，彭萬墀繪畫上的努力已得到相當的承認，此時他剛過四十。再來的十年，時間會帶給他美好驚奇。他已經有一對溫靜聰慧的雙生女，上天要再賜他一良兒；一別母親三十年，與母親聯絡上，接母親與父親在巴黎重相見；他回到臺北，看到臺灣的新氣象及舊時畫界友人；到大陸繞一圈，返四川訪成都老家，又另認識藝壇新友，這是時間帶來的恩賜。然而，最召喚他的可能還是繪畫，他又匆匆回到巴黎，回到畫室。重新，「醉」在畫裡。

[本頁圖]
1983年，彭萬墀與雙親分別多年後，首次於巴黎重逢時合影。

[左頁圖]
彭萬墀，
〈家〉（局部），
1972，油彩、畫布，
100×81cm。

兒子出生・重逢母親・回臺與返鄉

　　昌黎、昌明十四歲，朋友見到她們，會說：「太有氣質了，跟爸爸的畫一樣！」指的是跟爸爸畫的高氣質一樣。萬墀與克明原已很滿足，但是他們有更多的福氣，也可說是兩女孩的好福氣，她們的弟弟到這個家裡來報到。於是在法國家家都要有的「家庭手冊」上，添上了「昌華」之名，這是1982年。是這一年，彭萬墀在卡爾・弗林克舉辦在該畫廊的第二次個展。這個時候畫廊的祕書傑哈・奧迪內（Gérard Audinet，後任職巴黎現代美術館國家資產部門，再後是巴黎雨果之家主任。）說自己的兒子也是萬墀一家看著出生的，比昌華小十歲。他見彭萬墀有了兒子之後，較前更穩健安康。可不是，昌華自嬰兒時就圓圓敦敦、

1985年，年幼的彭昌華在父親未完成的畫作〈慶宴〉前留影。

眉開目笑，就像父親十幾年前畫的〈家──三聯畫II〉的那個白胖小童走了出來，他帶給這個家更多的康寧喜樂。

大陸改革開放後，可以與外面互通消息了。彭萬墀想，給四川的家人寫個信吧！給母親寫的信，試著寄到成都老家。輾轉母親收到了，回信了。母親還好，這是最大的心頭事放下；兄弟姐妹那時都還好。幾次通信後，萬墀問家中需要什麼幫忙嗎？任教於山西大學物理系的二哥來信說，希望出國進修，彭萬墀就設法讓他到法國巴黎大學深造。二哥到法國，當然就談了許多別後種種，才互相了解。二哥在法國學習後，再轉到美國研究，回山西建立國家激光研究所，學以致用。

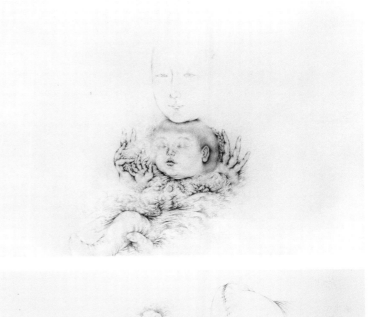

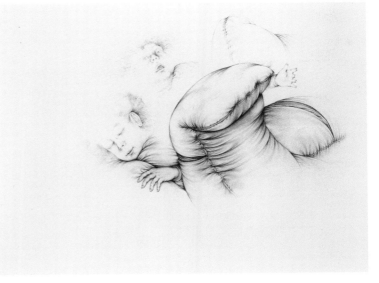

[上圖]
彭萬墀，〈母與子的臉〉，1979，鉛筆、紙，56×77cm。

[下圖]
彭萬墀，〈夢〉，1979，鉛筆、紙，56×75.5cm。

聽熊秉明說要回雲南探望家人，萬墀就請他可否轉去四川看看母親。熊秉明不怕麻煩，自昆明乘飛機去成都看萬墀的母親。正好熊秉明在成都有一位教書的朋友，在他的幫忙下很快地找到她。自從父親帶著萬墀離開四川，母親到一家紙廠工作，獨自養育其餘六個子女。在熊秉明見到她時，就拿出一些錢準備給她，代表萬墀對母親的敬意，說由於萬墀與自己是好友，回巴黎萬墀會把款項還他的，但是母親堅持不肯接受。後來熊秉明回巴黎把這情形說了，萬墀馬上寄一筆錢給母親，要她過得舒適一些。

萬墀決定將母親接來巴黎相見，也總要讓她與父親見面的。萬墀事先沒有告訴兩人，想等母親到了再請父親來，反正臺北、巴黎來往方便。不意父親正好因公到巴黎洽商事宜，就在母親早晨下飛機的那個下午，父親也到。一日之間，三十三年塵與土，頓時灰飛煙滅。然離恨是一時難消的，大家喜泣著、傷哭著，又追憶、又回述。母親在巴黎停留三個月後回去成都，這是1983年。

1985年，彭萬墀接到大陸「中國文學藝術界聯合會」與「中國美術家協會」的邀請去大陸訪問。他想，到北京前還是先要到臺北走走吧。他回到最初繪畫活動的臺北，原並沒有想太驚動臺北畫界，但老朋友總是要見的。他先要看看何肇衢兄，當然何政廣兄不能免。也就這樣，彭萬墀到臺北的消息傳開來。母校師大美術系請他去演講；他曾任助教兩年，位在板橋的國立藝專也來請；還有剛在蘆洲成立的國立藝術學院（今國立臺北藝術大學）；臺北《雄獅美術》雜誌作了專訪，主編李復興整理出〈千仞岡上的尋思〉一文，記下彭萬墀在臺灣，大家都問了他什麼？他講了什麼？他談藝術之本土、鄉土的反思與外來文化的領會，或地域性與國際性孰重孰輕間的權衡。「本土是可貴的，對於外國文化，我們應該以更寬廣的心去接受它，以它來豐富我們的特性與內涵。」、「我自始至終都不贊成一起步便是國際性的；但是，最後創作的成果我卻欣賞它國際性的特色。具有國際性的藝

術品，往往也是最具地域性的。」他
談到「在法國曾經接觸過從臺灣和中國
大陸來的青年美術家，從他們身上試
圖去尋找兩地藝術發展的情況。」他又
談「國內整個現代藝術問題是『形式的
追求』，對所有外來東西都從形式上著
手，而不去思考內涵的構成。」當然，
彭萬墀也談了一些自己的藝術問題。

由臺灣回到巴黎，暑假後再前往北
京。就往北京、敦煌、西安、成都、重
慶、上海、杭州走了一趟。各地美院或
美術展館都請了他去演講，講述「1949
藝術的發展並客觀介紹西方近代美術
的演變」，這個講題是大陸美術專家
們決定的，因為他們想了解西方美術的
發展。他也看看各地美術發展的情形。
在此之前，他想1980年代中，大陸開放
不過數年，由於經過長期閉關自守，
缺乏與新生事物和西方藝術潮流的交
流，藝術界對現代藝術許多人抱著排

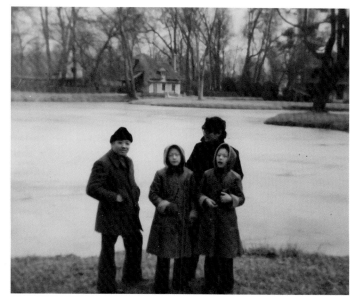

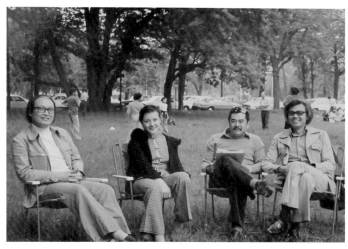

［上圖］
1980年代，右起：彭昌黎、
彭萬墀、彭昌明、霍剛在
巴黎小特里亞農宮（Petit
Trianon）合影。

［下圖］
1980年代，左起：彭萬墀、
江青、蕭勤、蔡文穎在巴黎凡
爾賽花園合影。

斥的心理。文化大革命以後，大陸新藝術吸收西方的只到莫內（Claude
Monet）、塞尚、梵谷（Vincent van Gogh）、馬諦斯（Henri Matisse）、克
林姆（Gustav Klimt）、席勒（Egon Schiele）等印象派、後印象派至野獸
派及維也納分離派的繪畫形式。但是後來有許多青年對本土有強烈的描
寫，表現出他們的生命力和個性。成都、重慶的訪問，特別見到這樣一
些藝術家；在北京，他看到一些追求新形式、新表現的年輕人和畫會。
這個趨勢，到他回巴黎以後的五年至十年，大陸迸出更多位表現強烈的
藝術家，這是他在1980年代中還未料及之事。

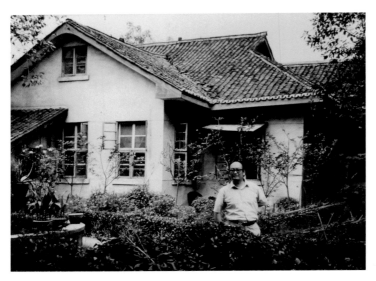
1985年，彭萬墀與成都老屋合影。

大陸之行，當然成都多待一些時候，因為母親在那裡。他看了成都的老家破落得像廢墟，這離他和父親離家時已超過三十五年。

過了兩年，父親把母親接到臺北居住，再過些時，萬墀覺得應該再到臺北探望一下父母親，就又啟程回臺北。這時父親已搬到碧潭附近的一棟樓屋，四圍風景優美。現在家中有了母親，跟他出國前的家大不相同了。

萬墀想到初中上學時要經過碧潭，現在又有母親在此，他突然覺得這個地方非常親切，這裡有他母親來與父親再相聚的家，他感到這是他真正的家，他愛這個父母的家，愛這個地方。

母親在臺灣住了三年，萬墀與克明時或接她來巴黎玩，但她想到四川的兒孫輩，又想回四川去。母親拿到尚豐的退休金，又分配到一棟公寓，可以請褓姆到家中照顧，萬墀想母親在成都也還不錯，也就放心。

繪畫新實驗

首次兩岸旅行回來，彭萬墀再投入工作。他畫素描〈老孩子〉、〈侏儒〉。這少而老的孩子、大頭侏儒，是繼「玩偶／物件」以後的新主題。為什麼畫這些？

1970年，彭萬墀就曾寫下一段話：

很久很久以前，我在睡夢中見到一個大腦袋的侏儒，因為是殘弱的小肢體，襯托得腦袋特別大。我混在人叢中看耍把戲，登場的就是他。笑聲一次次地響過，我也夾在其中。「先生！……我原來不願這樣的，是我家老闆……把我放到罈子裡，只把頭露出來，身子全伏縮在罈子裡……這樣我從小孩到成年，也就成了目

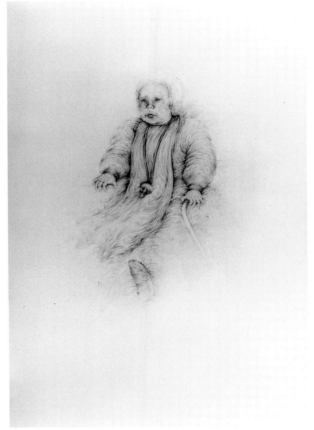

［左圖］
彭萬墀，〈侏儒〉，
1986，鉛筆、紙，
108×75cm。

［右圖］
彭萬墀，〈老孩子〉，
1985，鉛筆、紙，
108×75cm。

前的怪模樣，當老闆把罈子打開，我就再也長不大了。」
……耍把戲的老闆鉤著腰要賞錢，笑聲一次比一次大。……忽而，
我從笑聲中靜默，只聽到「再也長不大了，罈子已經把腦心也套住
了！」我從驚慌中醒來。

　　彭萬墀畫寫實畫，一再強調要把自己生活經驗裡看到的表現出來。他的
生活經驗包括他自己的家庭生活、親耳聽說過的人間事、讀到的歷史、周邊
人的種種。現在他畫夢、夢魘裡的所見。沒有錯，所有人三分之二的人生是
白日的生活、三分之一的人生是睡夢的生活，每個人都睡覺，都作夢，多少
都有夢魘。彭萬墀畫〈老孩子〉是畫歲月催人老，仍懷稚子心，他試著把衰
老與童顏交搭一起；而他畫〈侏儒〉，即是他夢魘生活的表述。

　　夢魘敘述文裡的一句話「罈子已經把腦心也套住了！」特別引人注意。
回看彭萬墀早十餘年的作品，1972年的鉛筆素描〈新生兒〉（P.98上圖）、1973
年〈號哭的嬰兒〉（P.99上圖），孩子與母親的胸部、巾帶緊緊地捆住。1970年代

的幾幅病人的素描，不是頭部包紮，就是胸部綑綁、手腳裏著石膏繃帶。1980年代初、中，多幅素描〈束縛〉、〈屠殺〉，雙手被反綁，繩索木棍壓身。彭萬墀畫這些，似乎已從現實生活、從歷史畫到自己潛意識中人的受難，彭萬墀的潛意識為什麼總被這些「套住」？這也許就是他作為一個藝術家的心靈。

這樣的寫實，有評論家朋友拿出「幻象的寫實」、「幻覺的寫實」等辭語來形容。這些寫實中，他的朋友看到他畫中的形構、線條改變了。1980年以前，形不苟，線長而穩定；1980年以後，形顫震，線條舞動。長線彎曲，短線多而密而細碎，卻不紊亂。

他畫受刑人，再畫軍閥，再畫號哭的孩子。這些素描，1990年以後，彭萬墀加上淺淡的水彩，桃紅、翠綠的水彩暈過，這是彭萬墀難得的「鮮麗」畫面。即使，〈軍閥〉殺孩子的兇狠，孩子哭得就像畫題〈世界末日〉（P.120上圖），〈受刑〉與〈槍決〉的血染得如桃花流水。

1990年代的油畫〈殞落的天

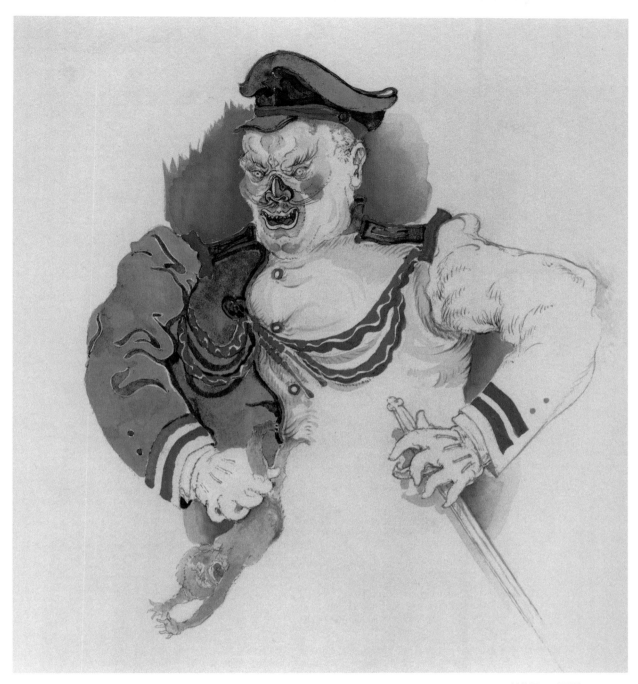

彭萬墀，〈軍閥〉，1990，
鉛筆、水彩、紙，
32×23.8cm。

使〉（P.120左下圖）、〈哭喊〉（P.120右下圖），延續1983年的「瘋婦」的畫法，部
分細密、細碎色線的強化描繪，部分由淺淡顏彩勾勒出。

　　〈傷兵頭部〉（P.121左下圖）、〈血米〉（P.121上圖）則是較完整的油畫完成。
1990年代末的〈新娘〉、〈埃弗魯西別墅的回憶〉（P.150上圖）等，特別「鐵
的嘉年華」三聯作只有油畫淡藍色線的勾勒。相信一天畫家能完成這些
佳構。

[左頁上圖]
彭萬墀，〈束縛〉，1981，
鉛筆、紙，77×56cm。

[左頁下圖]
彭萬墀，〈屠殺〉，1981，
鉛筆、紙，20×20cm。

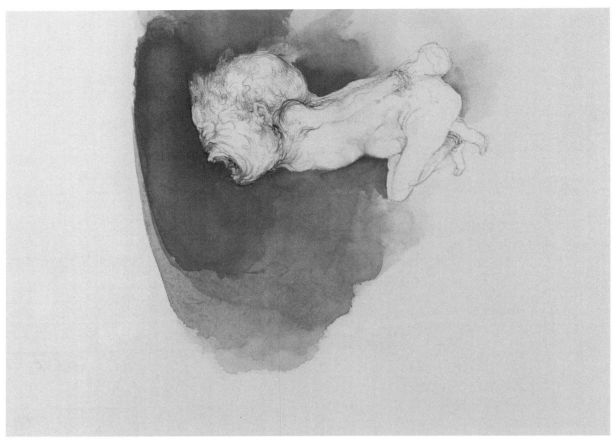

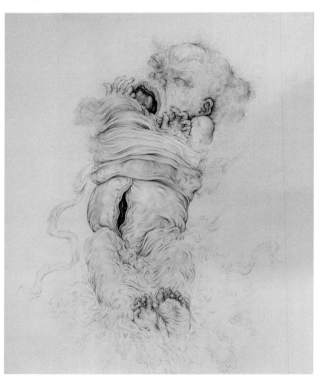

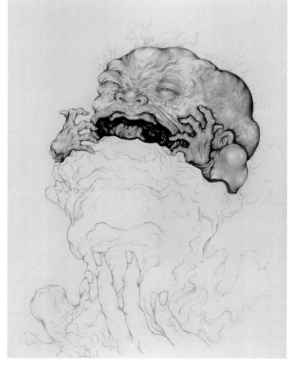

[上圖] 彭萬墀，〈世界末日〉，1992，鉛筆、水彩、紙，24.2×31.8cm。
[左下圖] 彭萬墀，〈殞落的天使〉，1992，油彩、畫布，55×46cm。
[右下圖] 彭萬墀，〈哭喊〉，1999，油彩、畫布，33×24.3cm。

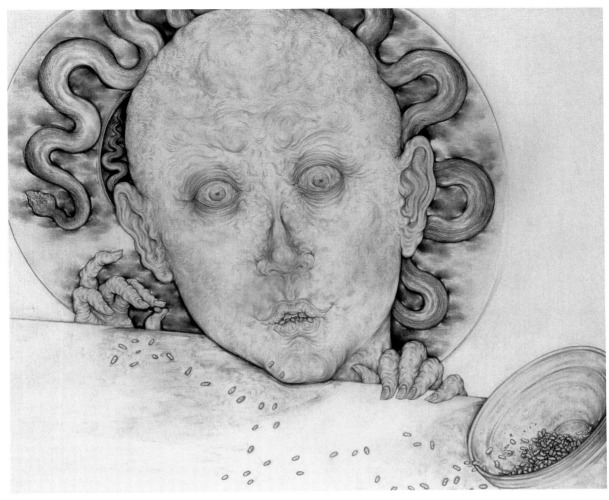

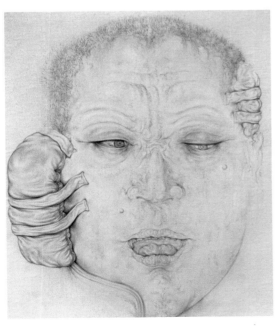

[上圖] 彭萬墀，〈血米〉，1989-1994，油彩、畫布，46×55cm。
[左下圖] 彭萬墀，〈傷兵頭部〉，1992，油彩、畫布，41×33cm。
[右下圖] 彭萬墀，〈耶穌的頭〉，1991，鉛筆、水彩、紙，50×32.8cm。

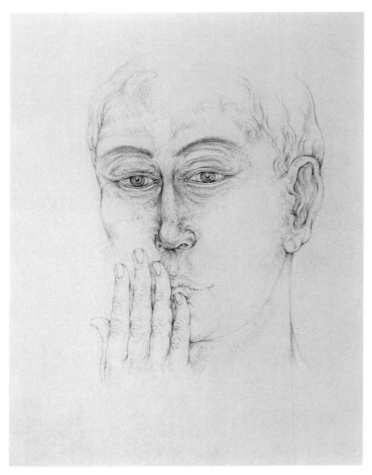

彭萬墀，〈亞當〉，2003，
鉛筆、紙，31×23cm。

基督教的主題也進入畫中。他畫〈耶穌的頭〉（P.121右下圖）、〈三王來朝〉、〈亞當〉、〈神祕羔羊〉，是他宗教情懷的反芻？他也描寫非洲人，是他世界大同大愛的跨出？

三個人物的小方畫面在中央，其餘大部分畫布空白，這是1970年代所繪油畫〈家〉（P.110），畫不安年代的中國小家庭，非常典型。另外，素描及油畫〈慶宴〉（P.126-127）則是1920年代中國浮華社會階層的代表。

回說彭萬墀的寫實畫。根據何政廣1978年曾在臺北《藝術家》雜誌刊登的〈彭萬墀訪問記〉中，彭萬墀回憶他最早的寫實畫：「我過去在師大藝術系的時候，時常到火車站去寫生，畫吃蚵仔煎、還有彈琴唱〈桃花過渡〉。」也畫「比如到福隆去、到淡水去，那些漁民、漁船……臺灣炙日下的小孩，肚子突起來的身體，當然那時的表現是很直覺的，並沒有特別傷腦筋去思考這些問題。」

彭昌明也曾記下：「臺灣時期的作品中，看到他以『人』為主題的畫幅一再出現。例如人的恐懼與面對形而上問題的〈在龍山寺〉（P.16）。人孤獨被遺棄的木然站立〈酒店裡的酒徒〉（P.29）。人在哀愁中冥想與行動的空虛〈漁夫〉（P.28上圖）等。」在此同時，他由各種現代繪畫流派研究，一直畫到執著了一段時期的抽象畫。如果那時的寫實畫沒有擱置，如果繼續那樣畫下去，會是自然主義畫法的鄉土繪畫？會是寫實主義畫法的社會表現？或是加上一些表現主義的畫法？

來歐洲兩年，彭萬墀已經親眼看遍了歐洲文藝復興前後直到新古

彭萬墀，〈神祕羔羊〉，
1996，鉛筆、畫布，
130×130cm。

典、浪漫的堅實寫實畫。他受了凡・艾克〈崇拜神祕羔羊〉（P.66）的啟
示，決定重啟寫實路線。那麼他接受了那極為形似的、嚴謹的古典寫實
技術？

　　美國自1950年代末在紐約、加州發展出來的「超寫實」、「照相寫
實」的畫風早也傳到巴黎，歐洲新具象繪畫也開始出現。有非常冷靜

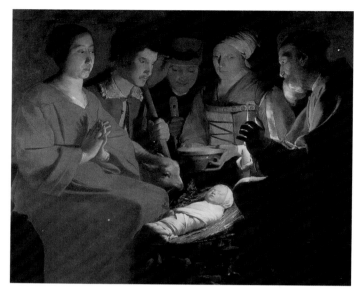

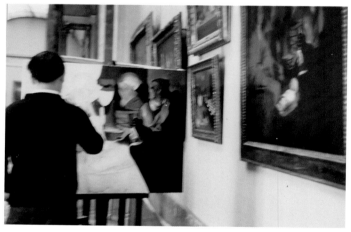

[上圖]
拉圖爾，
〈牧羊人朝拜小耶穌〉，
1645，油彩、畫布，
107×137cm，
巴黎羅浮宮博物館典藏。

[下圖]
1967年，彭萬墀在法國羅浮
宮臨摹拉圖爾的作品〈牧羊人
朝拜小耶穌〉。

的客觀物質描寫，有切入現代生活的敘事性寫意。彭萬墀與這些都有關係嗎？彭昌明談到：「在巴黎的許多評論中，常常提到他的工作，具備著表現主義與哲學涵意。並強調他的畫風與自然主義、寫實主義以及敘事性的繪畫不同，更與照相寫實無關。因畫家工作時，從未模仿、使用照片，也從未使用模特兒寫生。」

而彭萬墀的畫法也不是他心中經典的古典繪畫技巧。雖然他曾經特別去羅浮宮臨摹了拉圖爾（Georges de la Tour）的〈牧羊人朝拜小耶穌〉，彭萬墀之對西方古典繪畫的崇尚，表現在其至誠所之的精神形於畫中，其極嚴謹高格的畫質形於表。

彭萬墀自己寫說：

在藝術的形式上，我要求著「深意義的寫實」。借（按：藉）此，可以準確地將人的靈魂深處顯出來。我去明白我的工作就如同去明白我生存時所採取的態度一樣。唯有如此，生存才感覺真實。繪畫即成為詢問存在根本的媒介，繪畫並非對外在世界的記錄，而是表現精神深處的特殊視野。由於純粹形式的組合引發內在光源形與空間的辯證。空的使用使得形式集中，更具表現力。

寫實在於形象，形象的處理是由內在所產生的幾何結構，這是抽象時期演化出來的，其中顯示出宇宙性的神祕感、超越時間的神祕性。

此間，他找到自己的畫法。所有圖、形、線、色聽命於他內在的探索、需求。

寫實畫路近二十年。1986年，臺北《遠見》雜誌8月號訪談〈三位長年蟄居巴黎潛心作畫，成果卓著的中國人——趙無極、朱德群與彭萬墀〉。記者溫曼英女士問彭萬墀：「您覺得這些年來，您在繪畫藝術上的進展如何？」

彭萬墀答：「我一直在做一個實驗，怎樣用繪畫來總結我對生命經驗的感受？所以我畫的時候，並沒有一定要畫什麼思想，我拿起畫筆，追求畫的本質，『醉』進畫裡，自得其樂。」這裡如果把「畫什麼思想」記為「畫什麼主義派別」，意思就明白了。

彭萬墀並沒有要畫什麼派別技巧的寫實畫，而他在寫實繪畫探討了二十年後，更要追求「畫的本質」如何總結他對生命經驗的感受。

「『醉』進畫裡，自得其樂」令人感到新鮮。向來「願為冤魂語」而「作詩苦」的杜甫詩聖，一下變為醉酒吟詩的李白詩仙？這又令人為畫家感到慶幸。平日生活中，彭萬墀從不喝酒，他能夠在畫畫時如飲酒而醉！也怪不得1980年以後的線顛醉了，色暈了。他在拿起畫筆追求畫的本質時，顯現了「畫家的本色」。一個畫家要能飲畫而醉，把畫當酒當歌，要與畫戀愛，而且繾綣纏綿！不過彭萬墀深愛的、不離不棄的還是畫飲他的「苦酒」，仍然的「苦酒滿杯」。

〔上圖〕
1981年，彭萬墀與趙無極合影，攝於巴黎趙無極畫室。圖片來源：顧重光攝影、彭萬墀提供。

〔下圖〕
1982年，趙無極（右）在卡爾‧弗林克畫廊參加彭萬墀個展開幕活動時留影。

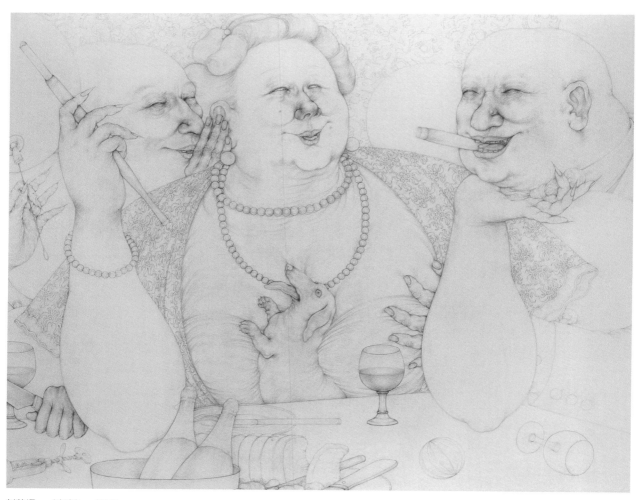

彭萬墀，〈慶宴〉，1977，
鉛筆、畫布，130×162cm。

慶宴・巴黎現代美術館展

一幅油畫，使彭萬墀冷冷靜靜、離離合合，工作了二十五年。這是〈慶宴〉。

1977年，彭萬墀畫了一幅鉛筆素描〈慶宴〉；1980年又以油畫筆在畫布上勾勒了一幅。重新成為好友收藏者的克夏須跟舅父到弗林克畫廊買畫，舅父買去了素描，並希望彭萬墀把油畫完成賣給他。他付了支票訂金，彭萬墀接受了。1981年，他另起一油畫稿準備工作，不料畫到一個階段，畫得不能盡意，就把支票退回，把畫擱置。當然買方十分生

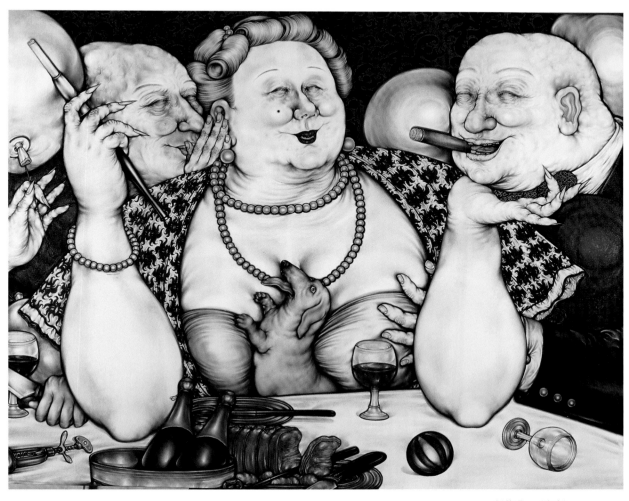

彭萬墀，〈慶宴〉，
1981-2006，油彩、畫布，
130×162cm，
巴黎現代美術館典藏，
圖片來源：Philippe Wang
攝影提供。

氣，揚言要告到法庭。彭萬墀想支票也還了，要對簿公堂再說。

　　這1981年的油畫稿並沒有束之高閣，而是擺在大畫室一角。近二十年來，不時拿出來看看。2001年，彭萬墀決心把畫完成，一畫又是六年。油畫〈慶宴〉於2006年完稿，前後費時二十五載。

　　豐滿濃豔一女子，幾占畫面全部。額頂上圓溜圈圈捲髮排著，眉細、眼瞇瞇，眼下頰邊一點痣，滿塗絳紅唇膏的嘴咧笑；兩耳珠墜叮噹，頸胸上雙串珠鍊相應；絳紅花紋披肩下，灰緞禮服逼出酥胸；胸前，哈巴狗伸吐長舌；珠串手鍊的右手，尖尖手指夾著長菸，有男子來右耳邊阿諛；左肩旁，另一抽雪茄的男子伸手探向豐乳，女子以左手撐

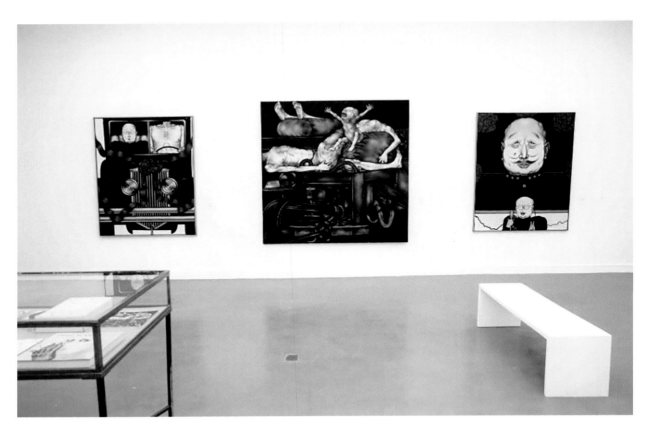

2019年，巴黎現代美術館彭萬墀個展，展廳一景。圖片來源：Michel Lunardelli 攝影提供。

其肥頜允應。這是一場慶賀筵席。餐桌上杯盤刀叉、酒肉齊備；餐間人物後紅牆，暗花圖紋熱鬧；畫幅旁側，有手拉牽氣球，有手持刀霍霍。色不戒的浮華場面，似乎殺機暗藏。

〈慶宴〉一畫於2018年由巴黎現代美術館收藏。配合此次收藏，巴黎現代美術館為彭萬墀闢出一間專室，展出此畫，並精選出彭萬墀自1967年以來的油畫一同展出。此年，彭萬墀正年滿八十。

自從2007年，彭萬墀在皮爾‧布呂雷畫廊作了大型回顧展，印出包括二百三十七幅圖片、厚達三百二十頁的大畫冊以後，彭萬墀幾乎不再把畫作示人，包括最支持他的評論家朋友。這次展覽，除了〈慶宴〉，彭萬墀出示他早年的重要油畫，由〈核〉、〈新娘〉、〈昌明畫像〉的家人形象開始，接著是〈看錢婦人〉、〈塗口紅的婦人〉、〈抱狗婦人〉、〈將軍抱狗〉、〈黑汽車〉、〈演講〉等達官貴婦的反諷

特別報導 彭萬墀的繪畫

巴黎現代美術館「看」彭萬墀的繪畫

撰文／陳英德、張彌彌　圖版提供／彭昌明

彭萬墀，1939年出生於四川，台灣長成。1965年來到巴黎，2019年巴黎現代美術館（Musée d'Art Moderne de Paris）為他開出個展「看」。

這個展覽，源起於彭萬墀一幅工作了廿五年的油畫〈慶宴〉，由巴黎現代美術館收藏，館方為介紹此畫，闢出專室，連同彭萬墀巴黎五十五年來的重要油畫作品一併展出。彭萬墀的展覽，也是彭萬墀個人的「慶宴」活動……

彭萬墀 慶宴 1981-2006 油彩畫布 130×142cm 巴黎現代美術館藏（Photo: Philippe Wang）

216 藝術家

特別報導 彭萬墀的繪畫

言辭之外與核心

彭萬墀的繪畫

撰文／彭昌明（Chang Ming Feng）　翻譯／陳英德、張彌彌　圖版提供／彭昌明

〈言辭之外〉

深深地藏 在 心理的祕徑
是 不能用口訴的
茉莘茉
火
桃出來
　　　　——郭萬墀

左起彭昌明、彭萬墀、巴黎現代美術館館長法博利斯，出席特於巴黎現代美術館「彭萬墀——看」開幕現場合影（©Michel Lunardelli）

226 藝術家

圖，到描寫戰亂慘狀的〈支解〉和較晚的〈瘋婦〉，直到此次捐贈收藏畫〈慶宴〉。觀眾更可以看到他2007年以後的新畫作，包含：〈風箏〉（P.130）、〈獵獲犬與球〉（P.131下圖）、〈金星〉（P.131上圖）和〈藝術家之女——昌黎〉（P.132），以及〈孩子與貓〉（P.136）。

這些新油畫，不只泛著歷來油畫的光，而且色彩多了起來，讓人聯想到畫家三歲時蓋在小身體上繡著天使的小錦緞被。

〈風箏〉中，父親、母親、男孩、女孩一起放金魚形的風箏，中國年畫般的畫面。工農形象手持鐵杵的父親；藍底翠葉粉桃襟邊旗袍的母親，她將牡丹花一朵遞給丈夫；紅髮結的女孩，蝴蝶鼓、紅壽桃在手，小嘴吹出氣笑開；那男孩呢？一手紅彩帶、一手金魚團扇，仍是身綑布條，大頭大眼口大開的男孩。他是在興高采烈地大笑大叫？不至於像從前那樣號啕哭喊吧？

[左圖]
陳英德、張彌彌合寫的〈巴黎現代美術館「看」彭萬墀的繪畫〉一文，發表於《藝術家》雜誌第536期（2020年1月號）。

[右圖]
彭昌明的〈言辭之外與核心〉一文，由陳英德與張彌彌翻譯，發表於《藝術家》雜誌第536期（2020年1月號）。

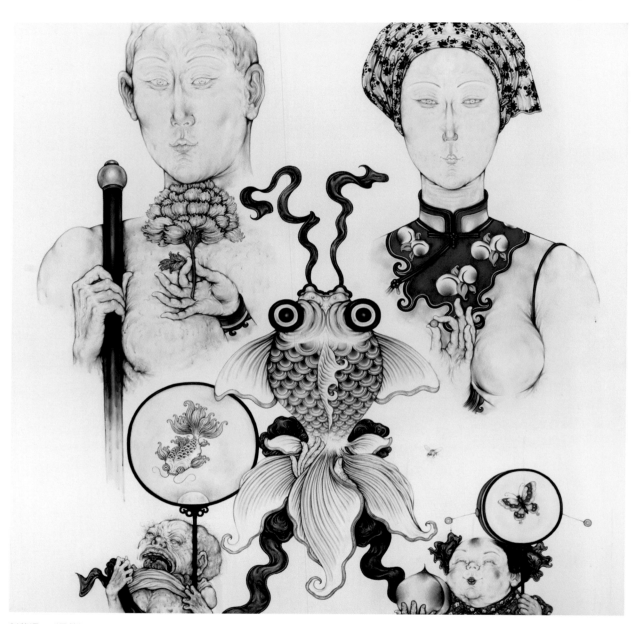

彭萬墀，〈風箏〉，
2008-2012，油彩、畫布，
130×130cm。

　　〈獵獲犬與球〉、〈金星〉是畫動物擬人的動態、馬戲團的世界、
西方色彩。

　　再畫〈藝術家之女——昌黎〉（P.132），已經許多年過去，成為大醫
師的昌黎工作之餘與妹妹隨著父親、母親四處看展覽，收藏藝術品。因
儲蓄了頗豐的工作報酬，讓她將過去收藏家手中的父親畫幅買回。〈慶

彭萬墀，〈金星〉，
2017，油彩、畫布，
150×150cm，
圖片來源：
Philippe Wang 攝影
提供。

彭萬墀，
〈獵獾犬與球〉，
2017，油彩、畫布，
50×50cm。

彭萬墀，
〈藝術家之女──昌黎〉，
2018，油彩、畫布，
50×50cm。

宴〉之捐贈美術館與父親八十大展，由她一手促成。父親畫她衣衫髮飾
與所處雅室中充滿花朵，手中桃李象徵她內心富足；而她的眼神告訴人
們她仍沉緬思想，想著更多的普世救人事？或分點心思，想父親的珍貴
畫作以後如何處置？

　　〈孩子與貓〉（P.136），這是誰家的女兒？畫一個頭頂紅花朵、披頭
紗、著紗裙的女孩，宛如畫家早期畫妻子〈新娘〉（P.80）的婚紗再現，卻
輕快輕盈了。手抱娃娃、貓咪在跟前的女孩，是畫家為兒子的不久將來
有所設想？

　　巴黎依耶納高地（Iéna）面向塞納河的東京館，左翼是整個巴黎市
立現代美術館。現代美術館整修數年後重新對外開放，2019年10月11日
即是開放開幕式的大日子。重新開幕的活動包括抽象畫家哈同（Hans
Hartung）的大型回顧展「行動作坊」；拉法葉藝術空間（Lafayette
Anticipations）收藏作品的推出；美術館中收藏新路線的「現代生活」

展；再來就是彭萬墀的「看」（Regards）特展，為藝術家捐贈作品引見展出。

當天下午6時開幕，早早觀眾已排長龍。不到6時，彭昌黎先出來招呼認識的朋友，把他們一一先接上臺階；接著，彭萬墀先生夫人到場，尾隨著彭昌明、彭昌華及女友，大家簇擁入館。

進入大門，果然館中煥然一新，似乎比過去敞亮許多。一樓的左手邊應該是哈同的大展，樂隊已開始試音敲打。步下石階到極寬廣的地面下一層，瞥過立體主義、歐爾菲主義、新實物派、幾何、抒情抽象、新雕塑，裝置藝術等等作品，來到美術館為彭萬墀闢出的展覽專室。白色隔板隔出的入門走道及全白方形空間，正好呈掛出館方收藏的〈慶宴〉，以及精選的共二十幅油畫；此外，對著入口的牆面，是一長列載有彭萬墀生平的法文、英文簡介；展場中央，一玻璃桌櫃的彭萬墀畫冊及部分活動照片。簡單適中的空間，觀賞作品十分合宜。

彭萬墀夫婦在場了，昌華與女友也在，昌黎、昌明來來去去，領長輩友人進來。進場者越來越多，萬墀與克明與老朋友、收藏家、藝術界人士一一致意，滿室手機、相機喀嚓不停。昌黎、昌明比父母親還忙，忙著親臉頰、握手、打招呼，解釋畫作。她們太興奮了，臉上充滿光

2019年，左起：彭昌明、彭萬墀、巴黎現代美術館館長法博利斯．俄苟特（Fabrice Hergott）、段克明、彭昌黎在彭萬墀個展預展開幕合影。

2019年，右起：陳英德、段克明、彭萬墀、何順榜、徐維平在彭萬墀個展開幕當天合影。

彩。朋友們想，她們一定為父親感到驕傲。數日後，母親克明解釋説，是她們想到父親的一幅重要畫作有了最合適的地方收藏，好像把一個小姐妹找到好人家嫁了出去。

開幕式的第二天、第三天，直到2月初的展覽期間，不少開幕首日沒有到場的友人、藝術愛好者，陸陸續續來到。有表示驚奇，有示出感動，有再回頭來品味細賞者。

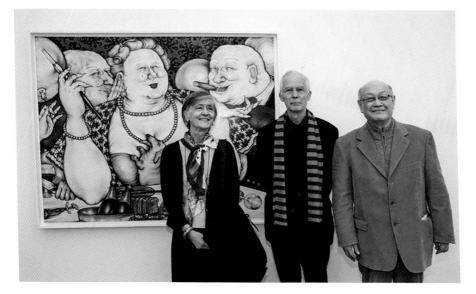

2019年，右起：彭萬墀、前龐畢度中心館長克里斯添‧德胡耶（Christian Derouet）、克勞德‧德胡耶（Claude Derouet）在彭萬墀個展開幕當天合影。圖片來源：Michel Lunardelli攝影提供。

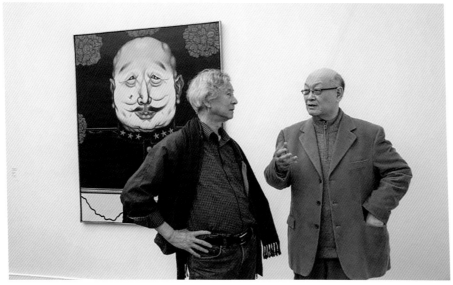

2019年，陳英德與彭萬墀於彭萬墀個展現場合影。圖片來源：Michel Lunardelli攝影提供。

2019年，右起：摩洛哥攝影家圖哈米‧恩納德（Touhami Ennadre）、彭萬墀、彭昌華、法國藝術家娜塔莉‧蜜艾（Natalie Miel）、段克明在彭萬墀個展開幕當天合影。

135

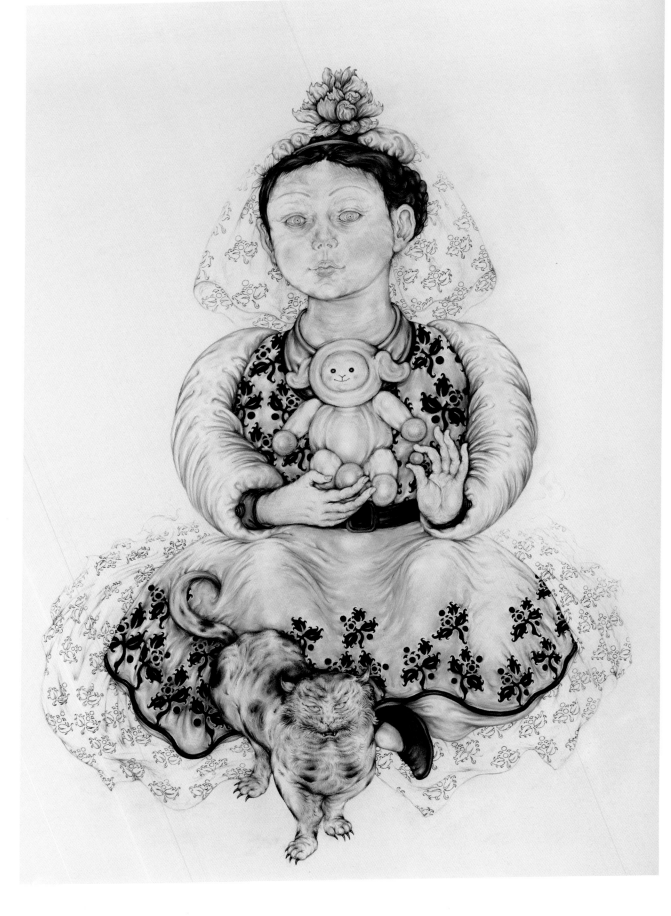

6.
畫「人」到完成為一個人

人活在人中。人從小要看、注意、體會、關懷人：自己、家人、師長同學、周圍的人、故事裡的人、歷史中的人、戲裡的人、廟宇裡的「人」、教堂裡的「人」、美術館雕塑畫裡的人，還有夢裡的人。人只活一輩子，而且年月並不長。「生命是短促的，在這短促的生命裡面，唯有在藝術創作上或理想追求上才能開向一個永恆的可能性。」這麼說的彭萬墀是幸運的，他選擇了藝術工作，而且能藝術創作一生。他看人，畫人，又回到自我「人」的省思。彭萬墀又寫下：「作為一個藝術家，就是『努力』去完成一個『人』，而這個『人』是人生經歷體驗中領悟出『生存意義』的『人』，其中包含著對這意義的信仰。」

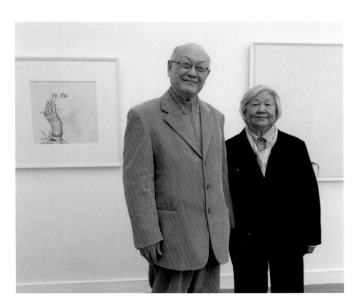

[本頁圖]
2019年，彭萬墀與段克明在巴黎現代美術館的彭萬墀個展開幕時合影。圖片來源：Stéphane Lam 攝影提供。

[左頁圖]
彭萬墀，
〈孩子與貓〉，
2019，
油彩、畫布，
100×81cm。

克明與畫家

等著認識段克明的時候，張彌彌忍不住問那時候也在巴黎，比段克明和彭萬墀師大藝術系低一班的王麗明：「段克明是什麼樣子？」王麗明不假思索說了：「段克明就像蒙娜麗莎。眉毛淡淡的，人靜靜的。」與段克明見面後，這句話明白了。有什麼更可證明？萬墀為克明和雙生女嬰拍攝的照片最可為證。那照片，看了以後還想再看，那個段克明，是不朽的，就像「蒙娜麗莎」。

蒙娜麗莎成為兩女嬰的母親以前，先是彭萬墀的妻子，更先是他的同班同學。這位也愛畫畫的女生，跟拼命要畫畫的男生結了婚，一起到巴黎。於是，蒙娜麗莎從畫上走下來，蒙娜麗莎買畫材、釘畫布、裝畫框，蒙娜麗莎燒飯、洗衣、打掃，蒙娜麗莎要帶孩子，還要出外打工。

出生在重慶，也曾到過上海的段克明，在高雄左營長大。其實段克明從小活潑，會爬樹、愛唱歌，還會吹小喇叭。她上到臺灣南部最好的女子中學——高雄女中。中學時，父親段士珍發現她能畫畫，就送她到學校教美術的王令聞老師家課外學習。六年中學，每一個星期六，學校大掃除後，她就到王老師家畫畫，學畫花卉、仕女。要考大學了，第一志願是師大藝術系，她沒再去補習什麼素描、水彩之類的，順利通過術科考試，學科成績優異錄取。

大學四年，段克明跟同學們畫在一起、玩在一起，只是好像跟彭萬墀更談得來一些。彭萬墀從不作任何暗示，段克明也從不作它想。師大要畢業了，畢業典禮剛結束，彭萬墀把段克明拉到一邊說：「段子，我們做朋友好不好？」接著馬上一句：「妳嫁給我吧！」聽的人

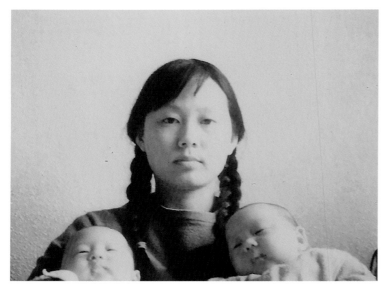

1967年，段克明與雙生女兒彭昌黎、彭昌明合影。

一愣，「開什麼玩笑！誰嫁給你！」回過神來，才再塞給他一句：「做做朋友還可以，先做朋友再說。」這場面，正好被陳英德看到，走過去說：「彭壁，我請你們看電影！」陳英德自己難得去看電影，從不隨便花錢，不過當時畢業系展賣掉一幅水墨山水，口袋正飽，就奮勇當個現成月老。選了影片、戲院，三個人坐了兩輛三輪車，當然陳英德自己坐一輛，讓他們倆共坐一輛。也當然，陳英德只請這第一次，以後第二次、第三次就是他們自己的事囉！一年以後，彭壁和段子訂婚，再一年，倆人步上結婚喜堂紅地毯。

段爸爸原不同意這件婚事。克明一上大學，早年公費留學德國的工程師父親就告誡了：「若在大學時要交男朋友，不可交同班的。」一、太接近了，年齡太接近。二、學藝術的生活沒有保障，在國外就看到藝術家在街上、地上畫畫，太辛苦了。彭萬墀請了虞君質老師和吳詠香老師到段家提親，二位老師向段爸爸保證，萬墀是個很好的孩子，很

[左圖]
1965年，彭萬墀與段克明於巴黎合影。

[右圖]
1967年，左起：彭萬墀、段克明、黃美娜、夏陽於巴黎合影。

上進，畫又畫得好，很有前途的。萬墀自己去請求了，說：「如果我只有一碗飯，我會給克明先吃。」段爸爸笑了：「你說這句話，有沒有事先考慮考慮？」求親還是成功了。有朋友問克明：「萬一父親繼續反對，妳會傷心嗎？你們已經走在一起一些時候了，應該很有感情了。」是啊，不過克明知道這件婚事會成的，因為家中母親、哥哥、弟弟、妹妹全都非常贊成。那個時候，克明家已從高雄搬到臺北。彭萬墀每日一信，摩托車限時專送。每天，摩托車一來，弟妹都先搶著拆信。可有太甜蜜的言語？要不好意思的！不論如何，每一信上都有漫畫，十分有趣，大家看了都開心。就忙訂婚事了，又忙結婚事、出國事。

段克明看彭萬墀出國會繼續走繪畫的路，擔心以後的生活嗎？「也無所謂，自己喜歡畫，也喜歡看對方畫，只要他高興，大家看畫高興，其他事不想太多。」克明表示。

段爸爸知道萬墀家境不錯，但叮嚀他們出了國要自己負責生活，不

要靠家裡。萬墀與克明原想出外學習一陣、畫一陣，差不多時就回臺灣。沒想到巴黎，一住已超過五十五年。這些年，段克明跟其他中國海外畫家的妻子一樣，相當或是更為辛苦。

1990年代，巴黎市長席哈克（左1）、巴黎文化活動發展協會（ADAC）主席法蘭西斯·巴拉那（左2）參觀段克明負責的中國畫教室時留影。

那個時候，出國留學生大多要一邊打工過日子。來巴黎學藝術的同學最合適的應該就是去做仿古家具工作。桌子、屏風、電視櫃，木板打灰上漆後，畫、刻上花卉人物，收入比一般工作多些。當然，這不是普通留學生可以做的。萬墀因出國前展覽賣畫的收入存在父親處，按時分筆給他們寄來，克明和他開始也覺過得去。慢慢想，要在巴黎多待幾年，必得另開新活路，在真正能靠創作維生之前。夏陽介紹他倆到一家具小工廠工作，幾天下來，克明見萬墀的心完全還是在創作上面，就說：「算了算了，你還是在家畫畫吧，我自己打零工。」她先零星拿些桌面、櫃面到家裡來畫，後來就每日從早到晚正式到小工廠上下班。這樣下來二十年，克明因國畫底子扎實，仕女、花卉都上手，畫這樣的仿古家具綽綽有餘。但是也總要看老闆的臉色，聽一些不合理的要求，碰到經濟危機家具行要倒閉關門都是緊張傷腦筋、傷感情的事。

1986年一天，接到一個電話，是趙克明先生打來。趙克明多年來任中華民國駐比利時文化參事及駐巴黎文化中心主任，平日非常關心臺灣留學生及學成留外的工作者，大家都愛戴他。趙先生與當時巴黎市政府辦的巴黎職人工房（Ateliers de Paris，供給人們學習文化藝術和技能的工作室）的主持人巴拉那（Francis Balagna）熟識。那時巴黎市市長是後來成為法國總統的席哈克。席哈克市長愛好中國文化，想在巴黎市政府設立中國畫班，讓喜愛中國文化的巴黎人更能深入接近中國藝術。

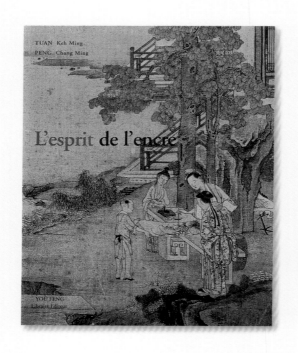

　　如此受席哈克市長之託，巴拉那請趙克明找到可以勝任這畫班教
職的段克明。段克明十分高興這個新職，1986年她辭去畫仿古家具的工
作，把心放在中國畫班上，直到2007年退休。

　　開始時，巴黎第一區設一畫室，第四區也有一畫室，較後兩個畫
室合併為一，都由段老師負責教學。畫班剛開始就有六十幾個學生，後
來增為一百多。一個星期要上二十四小時課，八班，每班二十餘人。
說來段老師前後教了幾千個學生，可以說，桃李滿巴黎。席哈克市長
任內曾來參觀段老師的教學，看到這麼多法國人拿毛筆蘸墨、彩畫中
國的梅蘭竹菊或牡丹，還有中國山水、美人，覺得有趣、有意思，很
稱讚段老師。段克明還與女兒彭昌明合作，以法文寫出兩本講述中國
畫與書法的書──《墨的精神》（L'esprit de l'encre）與《中國書法和繪
畫》（Calligraphie et Peinture Chinoises）。她把這兩本法文著作獻給摯愛
她、鼓勵她學習中國畫的父親。這兩書銷路很好，許多對中國畫有興

趣的法國人都買來參考。1978年4月，段克明曾與賽奴斯基美術館（Musée Cernuschi）館長葉里賽夫（Vadime Elisseeff）與熊秉明、程紀賢兩位先生在法國電視第二臺介紹中國繪畫，並做示範，共有兩集。2001年，段克明參加了由阿蘭·朱貝（Alain Jaubert）導演的電影《調色板》（Palettes），對吉美美術館（Musée Guimet）收藏的石濤畫作做中國繪畫技法的介紹。如果以中文報刊愛用的流行話語來說，段克明真是「對中國文化的傳播，作出重大貢獻」。

[上圖]
1980年，左起：巴金、段克明與彭萬墀在巴黎卡爾·弗林克畫廊留影。

[下圖]
巴金再訪巴黎時，與彭萬墀、段克明會面留影。

最先啟發她中國畫的高雄女中王令聞老師，出自北平藝專，與吳詠香是同學。克明上了師大，順理追隨吳詠香老師。她在溥心畬、黃君璧、林玉山、張德文老師班上，也都非常認真學習。有想成為名國畫家的願望嗎？克明回想，一進師大，莫大元老師就告訴同學：「你們來這裡，不是要培養你們當藝術家，而是當美術老師，不要有藝術家脾氣！」所以，她自己自來也沒有當藝術家的念頭，更沒有什麼成為名藝術家的願望，但實實在在地做了許多法國人的中國畫教師。這可還遠超過莫大元老師的期望呢！

然而，段克明卻幫助了彭萬墀完成作為藝術家的願望，幫助了彭萬墀成為不折不扣的創作藝術家。出國前申請獎學金、辦出國手續；到巴黎後申請居留、搬家數次；一下子兩孩子同時來到的忙碌；家具工廠的不愉快環境；彭萬墀的身體突發不適，常跑醫院；第三個孩子來到，一

[右頁上圖]
2015年，後排右起：彭萬墀、段克明、張彌彌、陳英德；前排右起：張悅珍、曾謀賢、何順榜、徐維平在巴黎合影。

[右頁中圖]
2018年，左起：彭萬墀、段克明、何順榜、陳英德、張彌彌、徐維平、侯美智、趙國宗在侯家花園合影。

[右頁下圖]
2018年夏天，右起：彭萬墀、段克明、侯美智、徐維平、何順榜、張彌彌、陳英德於巴黎參加師大藝術系同學會時合影。

家五口的每日飲食起居、健康照顧、令人掛心；家中小櫥架、水龍頭、電線故障的修理；為彭萬墀買畫材、釘畫布、裝畫框外，提著畫跑畫廊，與畫廊商議。彭萬墀喜歡請朋友到家談藝術，克明也很歡迎，但必須多張羅準備飯菜。萬墀接母親來巴黎與父親會面的手續、安置；接萬墀的二哥來法國進修；更有萬墀父親自臺灣公職退休後到法國養老，克明要代為準備三餐，代操作一切家務。如此、如此，是為讓萬墀能夠心無旁驚，專心專意畫畫。但是，自己從早到晚忙個不停，忙得忘記自己曾經多麼優雅。很早的時候，作家巴金到訪巴黎，萬墀與克明到巴金的客居拜訪，克明穿一件白旗袍，外罩白羊毛衣，雙辮相交髮頂，與巴金合照，這優美的回憶就放在彭萬墀巴黎現代美術館展場的玻璃櫃中。早年，朋友到家作客，若先到一步，見克明工作回家，第一件事是走到萬墀畫前，看他當天畫了什麼，畫得如何。在朋友面前，克明不說什麼，但是兩人討論畫時，她會給萬墀一些看法、建議。當然，創作的人不會輕易聽進去，她說那也沒關係。等萬墀把一幅畫真正畫完、畫好，她就高興地欣賞，跟孩子們一起欣賞，這是一家最快樂的時光。

　　彭萬墀向來看人，畫人，畫了一輩子的畫，不需要為平日生活操煩，重要的是他看中、相中段克明作為妻子。妻子的辛勞他當然也看到了，在朋友面前會說：「克明很偉大！」這句話，朋友們都聽到了，克明收下嗎？

人的完成・畫外的詩和畫外的藝術夢

　　儘管克明一肩扛下家的「天下」、家的責任，彭萬墀還是以家為「己任」，不能說只因他「先天下之憂而憂」的性格，這還是他與家人血肉相關聯必然的關愛。他說他最愛的還是他的家，父母、妻子、孩子。父母在巴黎時，他盡量抽出時間陪他們憶往事、談家常；對孩子們，他注意他們的功課外，就像朋友一樣地跟他們談理想、談天、交換所知。他還會說：「有時，他們是我的老師呢！」他要做一個孩子

們愛的好父親。對妻子，絕對此情不渝，總不忘說感恩的話。彭萬墀又特別說他愛他的國家，來法國五十五年，他一直沒有拿法國籍，他和克明始終持中華民國護照。對家、國執愛，常懷念師長，友愛朋友同學，他說要完成為一個藝術家，首先是「要完成為一個人」。他一直努力做一個正人，中規中矩，從不是所謂藝術家的放浪不羈。

作為一個普通人，彭萬墀是幸運、幸福的。除了童年離開母親，父親對他的栽培是比很多家長能力所及要大得多。當然，妻子克明幾十年的支持不說，孩子們長大了都愛他、呵護他、隨時叮嚀他的健康。還有，什麼人的兒女會把父親賣出的畫作買回另作收藏打算？什麼人的兒女會把父親的藝術問題完整析論、闡明？什麼人會把父親不輕易示人的畫外之「詩」譯成外文，讓關心父親藝術的人更多一層了解父親？什麼人能陪著父母到處蒐索流落市場的過往藝術品，打開自己的撲滿，把尋獲的寶物搬回家中？

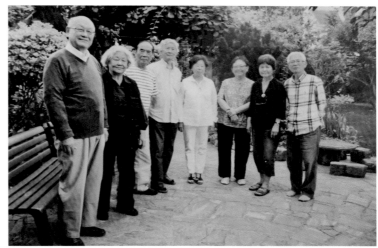

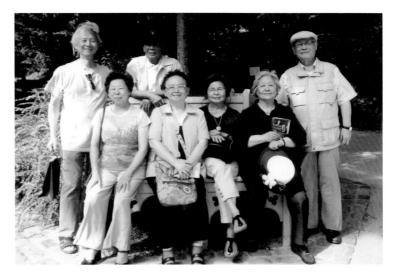

很少人知道彭萬墀在畫畫之外寫詩，平日擅談話，出口就像寫出文章，卻很少發表什麼文字作品，真有些「述而不作」的態勢。在2007年素描回顧大展出版的大畫冊中，每一時期畫作的編排前，都有一頁讀來有韻有味的法文，這是彭昌明會同法國友人一起翻譯的彭萬墀的詩。咦！彭萬墀寫詩？是的，從1985年開始，編號已超過兩百。他謙稱這些不是什麼「詩」，是一些「短句」。的確，句子十分短，短到一個字一行、兩個字一句，兩三字的行、句連成一首詩。短十餘行，長近百行，讀來如歌如曲如樂章。他不用晦澀的字，用一些尋常詞，尋常得如同平日說話。然而，如畫的意象充滿，就像他畫另一種畫給你看。我們必得要介紹畫家的詩，這是他畫外的人生感懷。

他寫幼兒時，在裹著外祖母繡的錦緞被裡，聽轟炸警報聲之前。

〈醉紅〉

小兒

紅衣 紅帽

莞爾一笑

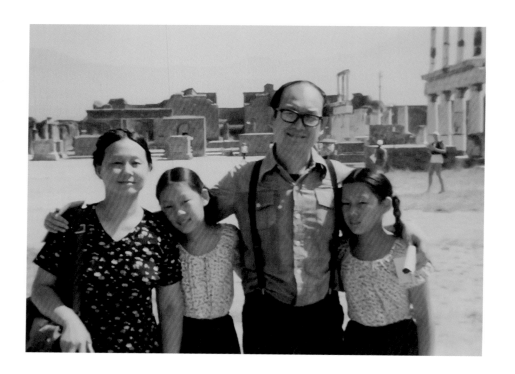

1978年，彭萬墀全家於義大利龐貝古城合影。

夜深

屋暖

歌連起

入夢

音去

靜寂處

醉紅在雙頰

他寫曾是幸福，而後離散的家。

〈全家福〉

玻璃

晶瑩透明

照片在

八十一分之一的

中央

空懸於白粉的牆

四十年前的一瞥

全家福

開展如花

母親居中

環圍著

父親

大哥

和二哥

膝下端坐著

弟妹

四十年前的一瞥

在中國

自1985年起，彭萬墀撰寫詩
詞的手稿本。

彭萬墀，〈城〉，1966，
油彩、畫布，81×100cm。

四川的南充

四十年後

白粉的牆

在巴黎

母親在成都

父親在臺北

二哥在太原

妹妹在雅安

大哥

不在

四十年後的巴黎

弟弟髮正稀疏

眼已昏花

望穿了

玻璃的

晶瑩

白粉的牆

八十分之一的

中央

泛黃

四十年前的一瞥

風箏在許多中國孩子的夢裡、遊戲裡。風箏在畫家的畫裡，風箏在畫家四川的回憶裡。

〈風箏〉

天空

飄著一隻大蝴蝶

兩隻五彩的翅

扇著

彭萬墀，〈花的吶喊〉，
1966，油彩、畫布，
81×100cm。

長長的鬚
左右的眼睛
閃動不停
橘紅色的長尾
抖抖地飄
活生生
在碧藍裡跳躍
風箏
竹片糊上了彩紙
長長的線
平平的站立不穩
飄飄升起
是風
和孩子的心

想回四川的家，想
越過秦嶺雪線。是夢中歸
去，還是在寫詩中歸去？

〈歸路〉

鈴聲響起
秦嶺的
橫雲
山的脈
綠紫
雪線引領著
歸路
鈴聲響著
黑漆大門的
家
水的鏡子

一方方
臥在
煙樹的
田
心落在
歸路的里數
零
鈴聲穿過
芙蓉
稀疏的
林

　　紙上、畫布上，畫得不
夠，說得不夠。水邊，就在
水上，畫畫，說無聲的話。
　　〈水裡的話〉
　　以
　　食指為筆
　　寫
　　流動的
　　水
　　無聲的
　　話
　　和著浪
　　花
　　化為
　　模糊的
　　歌

彭萬墀，〈花〉，1979，
油彩、畫布，15×15cm。

流向遙
遠
悠悠地
迴響
著
雲

不畫風景，要畫風景。到
詩裡去畫風景，不是藍、灰，
詩中的秋景金黃。

〈秋〉
無聲的
足

踏過
涼
踏過
無聲的
殺戮
繁花爭放
後
的退潮
沖洗
出
單色的
素
禾

[左頁上圖]
彭萬墀，
〈埃弗魯西別墅的回憶〉，
2000，油彩、畫布，
100×50cm。

[左頁下圖]
彭萬墀，〈孩童與桃子〉，
2001，鉛筆、紙，
53.5×51cm。

151

1980年代，蒙蘇里公園內的湖泊一景。圖片來源：彭昌明攝影提供。

伴以
火
焚燒成
拋物線的
落
在
黃金的
季節
裡

金黃，昏黃，黃昏。

也詩黃昏吧，也畫黃昏吧。東方的黃昏，微微超現實，微微現實。

〈黃昏〉

你見過
狼
在遙遠的

鄉
在黃昏的
雪
留下紅
長
長長地
嚎
我只見過
人
城市裡的
人
在黃昏的
雨
留下黑
短
短短地
息

四季運行，日夜晨昏。人活著，種樹，幸而有果，果中有裸實。

〈果樹〉

成熟的果

包藏著

種子

夢

裡熟了

活

包藏著成熟

包藏著果的

落

浴著

溫暖的

裸

裸實隨水漂，生命由水來，人如鏡中花，一瞬。是禪悟？

〈來〉

急促的

從水裡來

鏡子

曾是蓮花

緩緩的

密合

一瞬的

琴

有名詩人右手寫詩、左手寫散文；畫家右手畫畫、左手寫詩。一雙腿，偷偷溜出畫室，走到街坊，跑遍街坊，去追尋流落人間的藝術寶。

一日，彭萬墀跟著一位友人，跑舊貨市場消遣，東瞧西瞧邊談天。哇！有好東西呢！也不怎麼貴！另一天他自己跑，見一精彩素描，署名柯爾蒙（Fernand Cormon）。柯爾蒙！徐悲鴻的老師！問問素描價格，才是自己當時素描價格的幾分之幾。正好拿到一筆賣畫的款子，就簽張支票把徐悲鴻老師的素描買下。不久，又買到柯爾蒙的油畫，也只是自已油畫價格的幾分之幾。這下

手，一發不可收拾。巴黎北邊的舊貨市場、南邊的舊貨市場、巴黎德盧奧（Drouot）等拍賣場，春拍、秋拍，從此跑個不停。又遇到徐悲鴻另一位老師達仰（Pascal Dagnan）的油畫，也買下。接著，一些19世紀法國學院派及學院派之外的繪畫、素描及雕刻。他還買到羅丹的小雕塑！更有其他如丟勒的銅版畫、林布蘭特的銅版畫等。當然，還是一早起床畫畫，下午才出發「狩獵」。

一般跑拍賣的藝術業餘愛好者，口袋裡有點小錢、大錢，但對真藝術鑑別的眼力有限，只有真正畫畫而且對藝術品來龍去脈拿捏精準的人，才可下小賭注，贏得有值之品；克明也興致來了，不教課的時候，陪同四處奔走。兩人一個月平均要買一到兩件東西回家，可是不小的開

155

[左圖]
彭萬墀收藏的達仰炭筆素
描〈耶穌頭像〉。圖片來源：
彭昌明攝影提供。

[右圖]
彭萬墀收藏的達仰油畫〈手持
蠟燭的不列顛女人〉。圖片來
源：彭昌明攝影提供。

銷！雖畫廊持續買萬墀的畫，克明自從教中國畫，也收入穩定可觀。但是買藝術品上了癮，有時連買菜錢都緊湊了，兩人看到不可錯過之物，還是支票一簽，把認為的寶貝帶回家中。兒女們長大，工作很有收入，也加進採購收藏隊。

他們收藏了些什麼？西方自埃及、羅馬以降，文藝復興直到19世紀的美術館漏網的雕塑、油畫、素描、銅版畫、小雕飾、物件，直到20世紀現代藝術等等；還有中國流落海外的遺珍，甚至是印度等亞洲藝術品、南美馬雅、非洲雕塑等，不是什麼大作品，但是能代表自古以來的各個時代。一共有多少件作品？數字在握，但尚未公開，而彭萬墀已邊收藏邊整理。近年來，他更像在寫一部藝術史，依藝術品的時代、類別劃分記錄，已成一厚書。

彭萬墀畫冊的生平年表上，於「1986至1991年」的一欄寫著「Songe

à un musée d' Art occidental en Chine」，即是「夢想在中國有一個西方藝術美術館」。這個濫觴應說是1964年遊日本，看到他們公私美術機構的西方藝術品收藏，遊印度孟買的威爾斯王子博物館等的啟發。臺灣有大故宮，中國大陸也修建各類美術館，都以中國藝術品為主體，這也理所當然。但是，彭萬墀想望在中文地區，能有一個以西方藝術品為主的美術館，讓學習美術、愛好美術的人在這個場所能一覽之下，領略到西方藝術的整體概念。這是一個愛藝術的人對藝術教育、文化教育的懷抱，也是除了畫畫以外的藝術理想，一個畫外的藝術夢。美術館夢想已超過三十年，一直在籌劃中。這是彭萬墀夫婦的願望，也是彭家孩子們的共同願望。

就祝願彭萬墀畫外的藝術夢實現，如他矢志一生的繪畫完成。

1980年代，彭萬墀留影於巴黎畫室。圖片來源：彭昌黎攝影提供。

參考資料

· 筆者與彭萬墀訪談（錄音帶六卷，計540分鐘，2019年11月中至12月末）。
· 彭萬墀個人書寫。
· 彭昌明談彭萬墀繪畫。
· 何政廣，〈旅居海外中國畫家專訪之三：彭萬墀〉，《藝術家》32（1978.1），頁69-79。
· 李復興，〈千仞岡上的尋思：與旅法畫家彭萬墀一席談〉，《雄獅美術》172（1985.6），頁44-49。
· 陳英德、張彌彌，〈巴黎現代美術館「看」彭萬墀的繪畫〉，《藝術家》536（2020.1），頁216-225。
· 彭昌明，〈言辭之外與核心〉，《藝術家》536（2020.1），頁226-229。
· 溫曼英，〈中國人畫進巴黎藝壇：訪趙無極、朱德群、彭萬墀〉，《遠見》002（1986.8），頁123-124。
· Dars, Jacques, Gerard Audinet, and Chang Ming Peng. *Peng Wan Ts. Peintures, Dessins, Écrits*. Milan: 5 Continents Editions, 2007.
· Hergott, Fabrice, Michaud François, Gerard Audinet, Christian Derouet, and Chang Ming Peng. *Peng Wan Ts: Regards*. Milan: 5 Continents Editions, 2019.
· Peng Wan Ts – Dessins, Peintures. Paris: Galerie Karl Flinker, 1977.

▌感謝：本書承蒙彭萬墀先生授權圖版。感謝傳主彭萬墀與段克明的多次長談，以及彭萬墀提供的個人藝術書寫，還有彭昌明教授所提供的資料，感謝寫作時張彌彌對撰寫人的大力協助。

彭萬墀生平年表

1939	· 一歲。出生於四川省萬縣。排行老四。父親彭善承，母親張正璇。
1942	· 四歲。與父母親遷至四川成都。
1946	· 八歲。就讀小學一年級。
1949	· 十一歲（實歲十歲）。由四川經海南島到臺灣。
1950	· 十二歲。進入臺北復興小學就讀。
1952	· 十四歲。進入臺北縣（今新北市）文山中學就讀。
1955	· 十七歲。進入臺灣省立師範大學附屬中學就讀。
1958	· 二十歲。進入臺灣省立師範大學藝術系專修科就讀。
1959	· 二十一歲。進入臺灣省立師範大學藝術系就讀。
1961	· 二十三歲。加入五月畫會，參加第2屆巴黎「國際青年雙年展」。
1962	· 二十四歲。參加於臺北中山堂舉辦之「現代畫家具象畫展」。 · 參加五月畫會於臺北國立歷史博物館舉辦之「現代繪畫赴美展覽預展」。
1963	· 二十五歲。參加五月畫會於雪梨多明尼畫廊舉辦之「當代中國前衛畫展」。 · 參加於國立臺灣藝術館舉辦之「五月畫展」。 · 入選於巴西聖保羅現代美術館舉辦之「聖保羅雙年展」。 · 任教於國立臺灣藝術專科學校，教授油畫與素描。
1964	· 二十六歲。於臺灣省立博物館舉辦個展，共展出一百五十二幅油畫。 · 受日本美術協會之邀，赴日交流。 · 作品參加於非洲巡迴展出之「中國現代繪畫展」。 · 入伍海軍陸戰隊服兵役。
1965	· 二十七歲。與段克明結婚。 · 搭乘寮國號，由香港轉往歐洲，抵達巴黎。
1966	· 二十八歲。開始在巴黎工作。遊歷歐洲。
1969	· 三十一歲。參加巴黎國際藝術城展覽。 · 參加第6屆「巴黎雙年展」。
1970	· 三十二歲。參加巴黎國際藝術城展覽。
1971	· 三十三歲。參加第7屆「巴黎雙年展」。 · 參加巴黎國際藝術城舉辦之展覽。
1972	· 三十四歲。於巴黎賈克·克夏須畫廊舉辦素描個展。
1973	· 三十五歲。參加巴黎卡爾·弗林克畫廊舉辦之畫展。 · 作品於科隆藝術節展出。
1974	· 三十六歲。參加芬蘭赫爾辛基阿黛濃美術館「ARS 74」展覽。 · 遊歷北美。
1975	· 三十七歲。參加瑞士「巴塞爾藝術展」。
1976	· 三十八歲。參加卡爾·弗林克畫廊舉辦之畫展。 · 參加南斯拉夫「里耶卡國際素描雙年展」。
1977	· 三十九歲。於卡爾·弗林克畫廊舉辦個展。 · 參加第6屆「卡塞爾文件展」，成為早年獲邀參加此展的華人畫家。
1978	· 四十歲。參加澳洲「雪梨雙年展」。 · 參加德國慕尼黑素描、水彩、版畫收藏館舉辦之「新進收藏展」。 · 參加卡爾·弗林克畫廊舉辦之「A到Z」展覽。
1979	· 四十一歲。參加法國里爾美術館「彼此之間」展覽。

	‧ 參加巴黎現代美術館「法國68／78-79：藝術趨向展」。
	‧ 參加巴黎「國際當代藝術展」。
	‧ 參加卡爾‧弗林克畫廊舉辦之畫展。
1980	‧ 四十二歲。參加卡爾‧弗林克畫廊舉辦之「八〇年春天」畫展。
	‧ 參加於法國馬賽阿塔諾畫廊、蒙貝利亞爾藝術中心舉辦的「提問現實」展覽。
	‧ 作品參加第25屆法國「蒙魯日沙龍展」。
	‧ 參加法國塔布中央廣場文化中心舉辦之「當代素描」展。
1981	‧ 四十三歲。參加第26屆法國「蒙魯日沙龍展」。
	‧ 參加卡爾‧弗林克畫廊舉辦之畫展。
1982	‧ 四十四歲。參加香港藝術館「海外華裔名家繪畫展」。
	‧ 於卡爾‧弗林克畫廊舉辦個展。
	‧ 參加第27屆法國「蒙魯日沙龍展」。
	‧ 於卡爾‧弗林克畫廊、德國司徒加特的曼紐普萊斯畫廊（Manupress Galerie）舉辦個展。
1983	‧ 四十五歲。參加於巴黎第六區市政府舉辦之「巴黎華裔藝術家」聯展。
	‧ 參加第28屆法國「蒙魯日沙龍展」。
	‧ 由卡爾‧弗林克畫廊推薦，參加巴黎「國際當代藝術博覽會」。
	‧ 參加卡爾‧弗林克畫廊舉辦之素描展。
1984	‧ 四十六歲。應邀參加巴黎裝飾藝術博物館展覽。
	‧ 參加南韓首爾畫廊舉辦之「現實與影子」展。
1985	‧ 四十七歲。參加卡爾‧弗林克畫廊舉辦之畫展。
	‧ 於臺北國立臺灣師範大學美術系、國立臺灣藝術專科學校、國立藝術學院舉辦講座。
	‧ 受中國文聯和美協之邀，於北京中國美術學院、北京中央美術學院、浙江美術學院、西安美術學院、
	四川美術學院、成都博物館舉辦講座。
	‧ 拜訪北京、敦煌、西安、成都、重慶、上海及杭州等地。
	‧ 獲頒四川美術學院榮譽教授。
1990	‧ 五十二歲。參加臺北誠品畫廊「當代畫家素描展」。
1992	‧ 五十四歲。參加卡爾‧弗林克畫廊舉辦之「卡爾‧弗林克紀念展」。
	‧ 由皮耶‧布呂雷畫廊推薦，參加第37屆法國「蒙魯日沙龍展」。
1993	‧ 五十五歲。於巴黎皮耶‧布呂雷畫廊舉辦展覽。
	‧ 參加於法國大皇宮舉辦之第3屆「巴黎素描展」。
1994	‧ 五十六歲。於法國阿貝城布雪‧德‧佩特博物館（musée Boucher de Perthes）展出一系列以身體為主
	題的素描。
2000	‧ 六十二歲。參加比利時列日市現代美術館「國際的移轉」（Continental Shift）展覽。
2002	‧ 六十四歲。作品於法國圖爾寬美術館「貝納‧索戴收藏展」中展出。
2003	‧ 六十五歲。參加臺北市立美術館「前衛——60年代臺灣美術展」。
2005	‧ 六十七歲。劇場設計師埃茲歐‧弗里傑利奧（Ezio Frigerio）以彭萬墀的素描為靈感，替導演羅傑‧普
	蘭瓊（Roger Planchon）於巴黎「圓點劇場」上演的《哈羅德‧品特》（Harold Pinter Celebration）設計
	美術。
2007	‧ 六十九歲。於皮爾‧布呂雷畫廊舉辦個展「彭萬墀——繪畫、素描、書寫」。
2008	‧ 七十歲。參加巴黎國際藝術城為二十八位傑出在世藝術家舉辦的「共享歷史」特展。
2018	‧ 八十歲。耗時二十五年（1981至2006年）完成的畫作——〈慶宴〉被巴黎現代美術館收藏。
2019	‧ 八十一歲（實歲八十歲）。於巴黎現代美術館舉辦個展「看」。
2020	‧ 八十二歲。《家庭美術館——美術家傳記叢書——看人‧畫人‧彭萬墀》出版。

家庭美術館／美術家傳記叢書

看人‧畫人‧**彭萬墀**

陳英德／著

發 行 人｜梁永斐	
出 版 者｜國立臺灣美術館	
地　　址｜403 臺中市西區五權西路一段 2 號	
電　　話｜（04）2372-3552	
網　　址｜www.ntmofa.gov.tw	
策　　劃｜蔡昭儀、何政廣	
審查委員｜巴　東、王耀庭、白適銘、石瑞仁、吳超然、周芳美	
｜林保堯、梅丁衍、莊育振、陳貺怡、曾少千、黃冬富	
｜黃海鳴、楊永源、廖新田、潘　　福、謝里法、謝東山	
執　　行｜林振莖	
編輯製作｜藝術家出版社	
｜臺北市金山南路（藝術家路）二段 165 號 6 樓	
｜電話：（02）2388-6715‧2388-6716	
｜傳真：（02）2396-5708	
編輯顧問｜謝里法、黃光男、林柏亭	
總 編 輯｜何政廣	
編務總監｜王庭玫	
數位後製總監｜陳奕愷	
數位藝術製作｜林芸瞳	
文圖編採｜洪婉馨、周亞澄、蔣嘉惠	
美術編輯｜吳心如、王孝嫄、張娟如、廖婉君、郭秀佩、柯美麗	
行銷總監｜黃淑瑛	
行政經理｜陳慧蘭	
企劃專員｜徐曼淳、朱惠慈	

總 經 銷｜時報文化出版企業股份有限公司
　　　　　｜桃園市龜山區萬壽路二段 351 號
電　　話｜（02）2306-6842

製版印刷｜欣佑彩色製版印刷股份有限公司
裝　　訂｜聿成裝訂股份有限公司

初　　版｜2020 年 11 月
定　　價｜新臺幣 600 元

統一編號 GPN　1010901436
ISBN　978-986-532-137-6

法律顧問　蕭雄淋
版權所有，未經許可禁止翻印或轉載
行政院新聞局出版事業登記證局版臺業字第 1749 號

國家圖書館出版品預行編目資料

看人‧畫人‧彭萬墀／陳英德 著
-- 初版 -- 臺中市：國立臺灣美術館，2020.11
160面：19×26公分　（家庭美術館）

ISBN　978-986-532-137-6　（平裝）

1.彭萬墀　2.畫家　3.臺灣傳記

940.9933　　　　　　　　　　　109014677